현대 무용 감상법

글/남정호

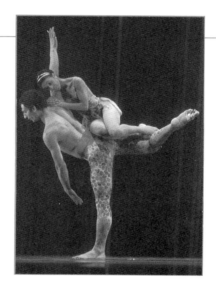

대원사

남정호 —————————

이화여자대학교 무용과와 동대학원을 졸업했다. 프랑스 Rennes II대학 박사 과정(D.E.A)을 이수했고 소르본느대학 무용 디플롬을 수료했다. 프랑스 IPAC(Institut Pedagogie d'art Choreography)의 강사를 역임했으며, 장 고당 무용단에서 활동했다. 부산 경성대학교 무용학과 교수를 거쳐 현재 한국예술종합학교 무용원 교수로 있고 무용평론가회 회원으로 활동하고 있다.

현대 무용 감상법

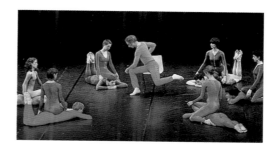

현대 무용 감상법

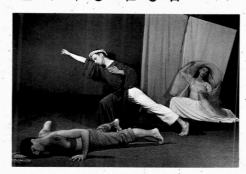

현대 무용이란 무엇인가

현대 무용은 현대 미술과 현대 음악의 경우와 마찬가지로 과거의 형태를 시대 조류에 맞추어 새롭게 발전시킨 현대 예술의 한 분야이다.

현대 무용은 다른 장르에 비해 그 현대화의 물결을 조금 늦게 탔지만 곧 엄청난 에너지를 가지고 현대 사회의 무용을 대표하게 되었다. 또 자연스런 움직임으로부터 시작하여 엄격한 동작 탐색의 단계를 거쳐, 자기 반성적일 뿐만 아니라 사회적·심리학적인 면까지 표현하면서 현대의 전자 공학이나 대중 매체의 첨단 기술을 반영하게 되었다.

현대 무용이 대중의 이해를 얻기 전에 부딪치는 수많은 장벽들 가운데 하나는 다른 장르의 현대 예술이 겪는 것과 같이 그 '낯선 점' 때문이다. 많은 사람들이 현대 음악을 시끄럽고 불쾌한 소음으로 듣고 현대 미술 역시 지저분하며 우스꽝스러운 낙서로 보듯이, 현대 무용은 우아함과 미를 의지적으로 거부하는 소수의 집단이 만들어 낸 극히 추상적인 몸짓으로 보고 일상적 경험에서는 즉시

이해할 수 없다는 생각을 한다.

예술의 새로운 경향은 어느 것이건 그것이 새로 생겼을 경우 대중들이 받아들이기까지는 얼마 동안의 검역 기간이 필요하게 마련이다. 만약 현대 무용의 발전 속도가 조금 느렸더라면 좀더 많은 관객을 확보할 수 있었을지도 모른다. 그러나 현대 무용은 낭만적 발레가 포섭했던 대중이 아니라 특별한 천부적 재능과 기호를 가진 소수인들을 대상으로 삼은 다른 동시대 현대 예술들의 변화와 그 운명을 같이하였으므로 상당히 오랫동안 대중의 사랑을 받기 어려웠다.

인간이 무용을 필요로 하지 않았다면 무용 관객은 없어졌을 것이고 전문 무용가도 이미 사라져 버렸을 것이다. 그러나 무용은 인류사에서 계속 존재하여 왔다. 무용가는 일상 생활에서 춤추는 것이 박탈된 보통 사람들을 위하여, 율동적인 움직임에 대한 그들의 필요를 해소해 주고자 춤을 추었으며 앞으로도 계속 그러할 것이다. 더 이상 춤추지 않게 된 사람들은 무용수의 움직임을 보면서 대리 경험으로 무용의 상쾌함을 맛보게 된다.

더 나아가서 현대 무용은 보는 이는 물론 춤추는 이 스스로 춤을 통하여 자신에게 주어진 천성적 리듬을 발견하고 그것으로 움직임을 경험한 후, 관객에게 그것을 공유할 수 있는 여지를 제공한다. 이것은 무용이 극장에 수용되기 이전의 상태, 곧 타인을 위해서라기보다는 자기 자신의 필연적인 욕구에 의해 행해지는 상태로 되돌아가고자 하는 것을 의미한다.

무용의 기본은 표현하고자 하는 욕구이다. 원시인들은 가장 직접적인 방법으로 신체의 율동적인 움직임을 통하여 그들을 둘러싸고 있는 놀랍고도 신비한 세계에 대한 경건함을 표현하였다. 현대 무

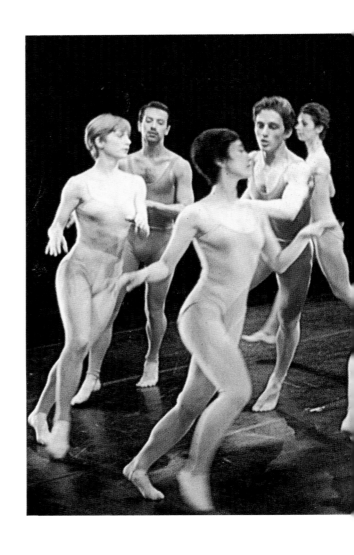

라 루보비치「마림바」 현대 무용은 춤추는 이 스스로 춤을 통하여 자신에게 주어진 천성적 리듬을 발견하고 그것으로 움직임을 경험한 후 관객에게 공유할 수 있는 여지를 제공한다. 이것은 무용이 타인을 위해서라기보다는 자기 자신의 필연적인 욕구에 의해 행해지는 상태로 되돌아가고자 하는 것을 의미한다.

용가들은 이 경이감에 지성을 더하여 자신을 둘러싼 복잡한 현대 세계에 대해 반응한다. 표현의 이유, 대상, 방법에서부터 출발한 현대 무용은 원시인들이 자연을 모방하고 표현한 것에 만족한 것과는 달리 인간 내면 깊숙이 있는 인간 본성(human nature)이라는 자연을 들추어 낸다. 원시시대의 춤이 신체를 통한 무의식과 의식의 반의식(semiconscious)적인 표현이라면 현대 무용은 의식적으로 의식적인 상태를 표현하기 위하여, 더욱이 최근에는 무의식을 표현하기 위하여 신체를 사용한다.

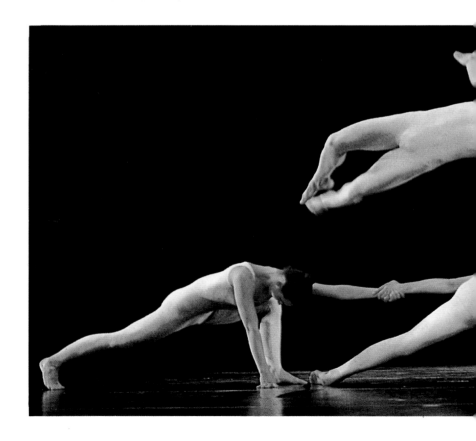

신체는 인간이 표현할 수 있는 가장 직접적인 수단이다. 신체는 언어나 음악, 그림 또는 다른 수단으로는 말할 수 없는 것을 표현하기 때문이다. 인간은 신체를 움직이면서 많은 것을 보여 준다. 때로는 무의식적인 행동으로 가장 깊은 곳에 있는 감정을 표현하며 때로는 언어 대신 행위를 통해 자신을 보인다.

현대 무용은 이러한 평범한 무의식적인 움직임을 의식적인 율동적 움직임으로 바꾼다. 현대 무용가는 일반인들이 의식하는 것보다 훨씬 더 많이 무의식적인 움직임이 존재한다는 것을 알고 그것을

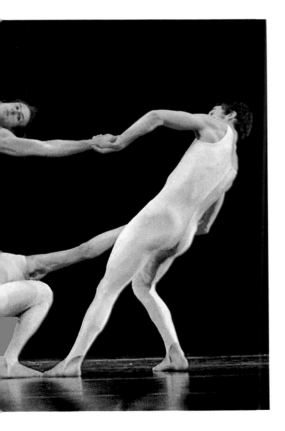

필로블로스 무용단 현대 무용가는 인간 삶의 모든 몸짓을 최대한의 가능성을 가지고 사용하여 이 움직임을 삶의 움직임과 관련시킨다. 변형과 환영이라는 슬로건을 갖는 필로블로스 무용단은 체조, 무언극, 스펙터클한 것들을 혼합하는 독창적이고 혼성적인 공연 스타일을 가지고 있다.

사용한다. 그러면서 이 자연스러운 움직임의 충동에서 나온 본능적 몸짓을 변형·축소하고 증가시키며, 확대하고 덧붙이거나 추상화하여 예술적인 형태로 만든다. 그러므로 관객에게 상상의 여지가 제공되지 않는 판토마임과는 달리 고정 관념이나 기존 가치를 뛰어넘는 암시를 줌으로써 오히려 그들의 상상력에 부채질을 한다.

현대 무용은 삶과 밀접한 관계를 맺으며 삶으로부터 만들어진다. 현대 음악가가 삶의 모든 소리를 최대한으로 포용하듯이 현대 무용가는 인간 삶의 모든 몸짓을 최대한의 가능성을 가지고 사용하여 이 움직임을 삶의 움직임과 관련시키려 한다. 태어날 때의 모습에 가깝게, 나아가 진화되기 이전 인간의 모습에 더 가까운 움직임을 찾는 것이 현대 무용이다.

현대 무용, 특히 초기 현대 무용은 고정된 발레의 관습을 깨뜨리고 그와의 결별로부터 시작하였다. 그 초기의 형태는 대개 다음과 같은 내용으로 요약된다.

첫째, 인간의 신체를 비인간적·비개성적으로 만든다고 간주한 발레 기교를 거부했으며 신체를 구속하는 토슈즈를 벗고 맨발로 춤을 추었다.

둘째, 발레가 무대에서 독무의 아름다운 선을 보여 주는 것에 집착한다면 현대 무용은 다각적인 각도에서 군무의 힘을 느끼는 역동성을 만드는 데 중점을 두었다.

셋째, 발레가 음악의 리듬에 따라 움직인다면 현대 무용은 자신의 움직임으로 리듬을 만들고자 하였다.

넷째, 대부분의 발레가 짜여진 이야기를 기본 구조로 하고 그것을 무용으로 풀어 낸다면 현대 무용은 동작을 그 기본 구조로 하고 역동성의 변화를 보여 주고자 하였다.

다섯째, 발레가 하늘로 오르려는 열망으로 가득 찼다면 현대 무용은 자신이 태어난 곳으로 되돌아가려는 본능, 땅에 대한 집념으로 이루어졌다.

현대 무용의 역사는 끊임없는 실험의 연속이었고 계속하여 그들의 선배들이 가진 한계를 확장하여 새로운 춤들을 등장시키는 것으로 연결된다. 이 무한한 다양성을 실험하면 할수록 오늘날의 무용은 한 지점으로 모이고 있다는 생각이 든다. 응용에 의하여 계속 다른 양식을 끌어당기고 있기 때문이다.

그 양상은 우선 지구상의 극장 무용 가운데 가장 지배적인 예술 양식인 발레와 심지어 각국의 민속 무용에 이르기까지 이들이 자아를 잃지 않고 천천히 현대 무용의 이상과 기술에 몸을 섞게 되었다는 점에서도 확인된다. 또한 현대 무용은 계속적으로 타성에 도전하면서 뮤지컬, 연극, 영화, 현대 음악, 무대 디자인 등과 영향을 주고받는다. 또 시대와 세대를 연결하고 인간 내부 의식 속에서 진행되는 예언적 인식으로 앞을 내다보며 전인류의 사상과 모든 행동을 포용할 수 있어 개인뿐만 아니라 사회, 국가 그리고 국제적 문제와 관련된 세계 인식을 갖고자 한다.

현대 무용가는 자기가 이야기하고 싶은 것들이 아무리 진지하고 어둡고 활기가 없는 것이라도 유머를 배제하지 않는다. 이 유머는 깊고 꿰뚫는 듯한 포괄적인 지성의 반영이다. 그러므로 아무리 지적인 것으로부터 분리시키려 하더라도 창조적 현대 무용은 지성적일 수밖에 없기에 본능적 움직임을 인식하고 투사할 수 있는 지성 이상의 것이 요구된다.

현대 무용이 시작된 지 한 세기가 지난 지금에 와서도 그 용어 자체에 대한 불만은 많다. 그러나 동시대 무용(Contemporary

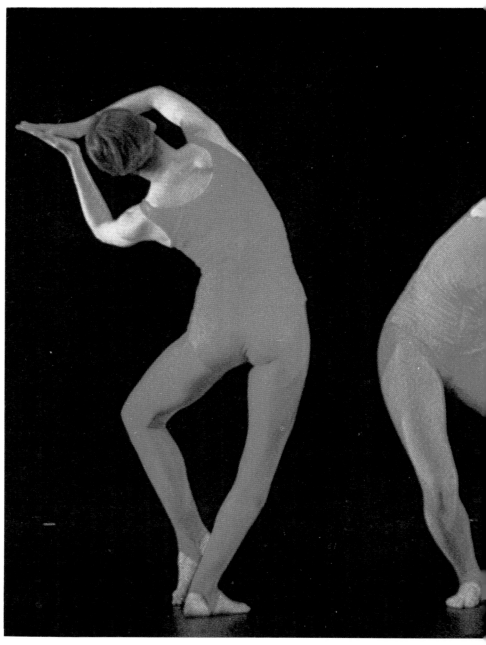

뮤레이 루이스「슈벨트」 현대 무용의 역사는 끊임없는 실험의 연속이었고, 계속하여 그들의 선배들이 가진

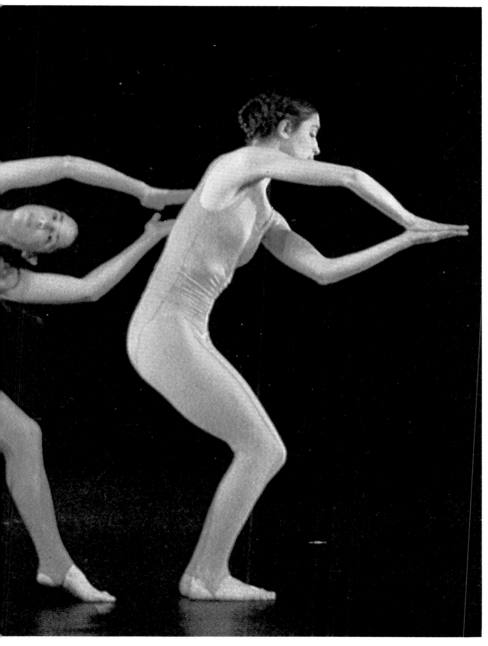

한계를 확장하여 새로운 춤들을 등장시키는 것으로 연결된다.

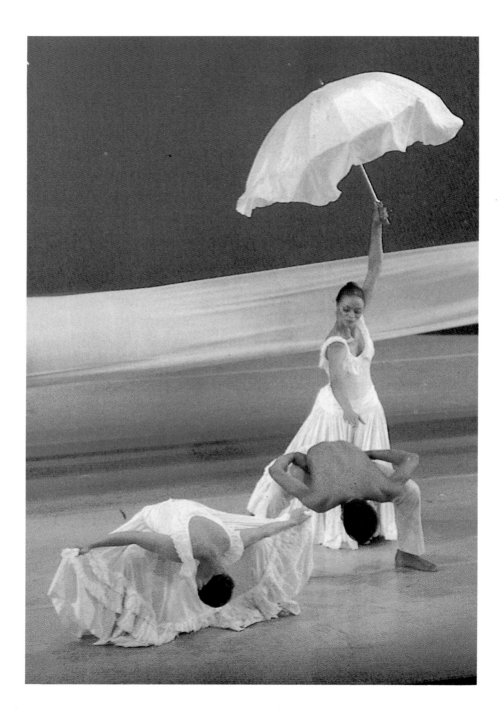

Dance), 표현 무용(Expressive Dance), 새로운 무용(New Dance), 실험 무용(Experimental Dance) 등의 표현으로는 그 동안 존재했던 모든 무용의 종류와 내용을 포용하기 힘들다. 때문에 현대 무용(Modern Dance)이라는 용어는 기존의 모든 형태의 무용을 위해서는 그런대로 적합하다는 생각이 든다.

현대 무용은 언제나 의도하는 만큼 풍요롭지만은 않다. 왜냐하면 신체가 말하는 것에는 한계가 있으며 결코 만족하지 않는 현대 예술의 속성을 가지고 있기 때문이다. 많은 안무가들은 때때로 다른 매체인 언어나 영상과 만나 그 한계를 극복하려는 시도도 한다. 그러나 아직도 현대 무용이 가장 만족스러운 순간은 언어로 느껴질 수 없고 다른 시각적인 것으로도 묘사할 수 없는 솔직한 운율적인 움직임일 때이다.

현대 무용은 움직이는 모든 것들이 성장을 멈추지 않는 것처럼 계속 성장할 것이다. 현대 무용은 살아 있는 예술이기 때문이다.

앨빈 애일리「계시」 현대 무용가는 자기가 이야기하고 싶은 것들이 아무리 진지하고 어둡고 음울한 것일지라도 유머를 배제하지 않는다. 이 유머는 깊고 꿰뚫는 듯한 포괄적인 지성의 반영이다. 그렇기에 창조적 현대 무용은 지성적일 수밖에 없다.(옆면)

현대 무용의 역사

미국의 현대 무용

미국에서의 현대 무용은 유럽의 영향과는 가장 먼 지점이며 전통적 발레가 극히 일부에게만 인식되던 서부에서 시작되었다.

발레 슈즈를 벗어 던지고 맨발로 자연스런 동작을 통한 자기 표현을 주장하며 유럽인을 매료시킨 이사도라 덩컨(Duncan, Isadora)이 태어난 곳이 샌프란시스코이며 동양 철학과 무용에 매료된 루스 세인트 데니스(Denis, Ruth Saint)와 테드 숀(Shawn, Ted)이 세운 최초의 무용 학교 '데니숀 스쿨'이 문을 연 곳 역시 로스앤젤레스이다.

19세기의 미국 무용계는 유럽 발레의 상황을 그대로 반영, 답습하고 있었으며 발레로서 자기의 정통을 확립하지 못했다. 관객에게 보여지는 무용은 기술적인 숙련도와 시각적인 볼거리를 강조하느라 표현적인 내용과 깊이가 거의 상실된 것들이었다. 대부분의 무용이 무대 장치, 의상, 무대 효과의 화려함에 기대어 관객을 현혹시

컸다. 무용은 소모적이며 또 그다지 절실하지 않은 오락과 같은 것으로 간주되었고 무용가는 예술가라기보다는 단순한 연예인으로서 존재했다. 이러한 상황에서 세 명의 용감한 미국 여자—로이 풀러 (Fuller, Loie), 이사도라 덩컨, 루스 세인트 데니스—가 현대 무용의 시조로 나타나 아직은 제한된 범위에서이지만 발레와 레뷰(revue)와는 다른, 춤의 새로운 형식을 추구하여 예술적 충족감을 찾고자 했다.

풀러의 춤은 기존의 방법에 의지하기보다는 자신이 개발한 시각적인 무대 효과로 당시 파리에서 유행하던 아르누보 양식과 잘 어울렸다. 형식과 내용을 통합시키려 한 예술 지상주의에 대한 믿음을 가졌던 유럽 상징주의의 추종자들은 그녀의 춤에 공감을 표했으며, 풀러는 당시에 발명된 여러 과학적인 현상을 자신의 춤에 활용하여 당대의 과학자들과도 교류를 맺을 만큼 앞서 있었다.

덩컨은 성의 해방과 자기 실현에 대한 여성들의 열망을 몸소 실현한 무용가이며, 이는 그녀를 아직도 무용사에서 가장 중요한 무용가 가운데 한 사람으로 남아 있게 한다. 자연으로의 회귀, 자연을 자신의 춤의 스승으로 간주하고 고대 그리스 미술을 공부한 덩컨은 춤을 형성하는 모든 면에서 혁명적이었으며 천부적인 재능과 용기로 유럽인들의 주목을 받았다.

풀러와 덩컨이 미국에서 태어났지만 유럽에서 자신들의 재능을 펼친 반면, 데니스는 미국 안에서 본격적으로 현대 무용을 개척한 사람이다. 데니스 역시 여성 해방 운동의 선구자로서 자각을 춤으로 표현하였고 동양의 이국적이며 종교적인 분위기에 심취하여 자신의 춤을 개발하면서 테드 손과 같이 데니숀 스쿨을 세워 현대 무용의 보급 활동을 전개하였다.

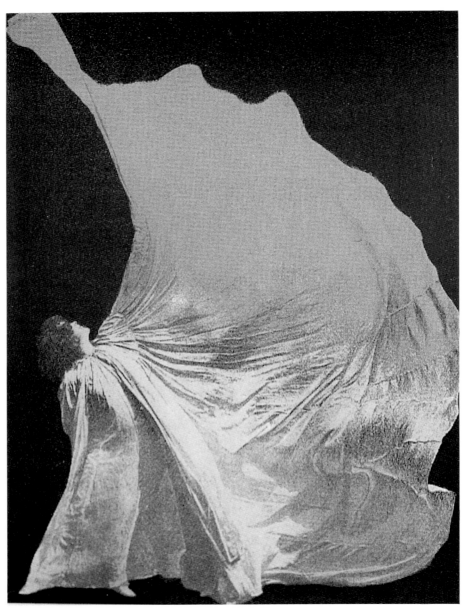

로이 풀러 무용에서 조명과 의상 효과를 최초로 사용한 풀러는 당시 파리 사교계의 유일한 무용가로서 여러 과학적인 현상을 자신의 춤에 활용하였다.

데니숀 스쿨이 역사적으로 중요한 의미를 지니는 까닭은 다음 세대의 무용가들에게 철저한 훈련을 통하여 광범위하고 다양한 양식을 섭취하게 했기 때문이다. 또한 지속적으로 전문적인 공연 경험을 접하게 했으며 이국적이고 무절제한 미적 세계를 제공하기도 했다. 데니숀 무용단은 순회 공연을 통하여 시대와 지역이 다른 춤 형식을 보여 줌으로써 관객층을 확보해 나갔으며 그런 탓에 풀러나 덩컨의 작업보다 미국 현대 무용의 발전에 좀더 직접적인 영향을 끼쳤다.

1930년대 초 데니숀 스쿨이 해체되면서 현대 무용의 중심점은 그곳에서 교육을 받은 다음 세대의 무용가들에게 자연스레 옮겨졌다. 마사 그레이엄(Graham, Martha), 도리스 험프리(Humphrey, Doris), 찰스 위드먼(Weidman, Charles)으로 대표되는 이들은 우선 자신의

이사도라 덩컨과 그의 제자들

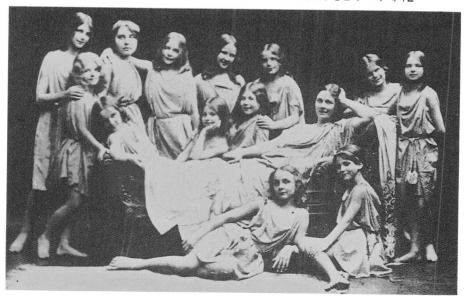

춤을 위한 독자적인 기술 개발에 주력했으며 오늘날 현대 무용이라 부르는 극장 춤 형식을 구축하였다. 이 세 사람은 우선 데니숀의 신비스런 마력과 이국풍을 거부하는 것에 현대 무용의 출발점을 두었는데 이는 춤이 단순히 오락을 제공하는 데 그치기보다는 자극을 주고 도발적이며 깨우침을 주어야 한다고 믿었기 때문이다. 말하자면 이들은 세상 사람들이 직면하는 문제들과 맞닥뜨리고 싶어하였다.

이 세 사람은 퇴폐적이며 자연스럽지 못한 인공적인 기교 위주의 전통 발레와 데니숀식 춤의 잔재를 일소하기 위하여 각자 움직임의 근본 원리를 모색하였다. 호흡을 통한 이완과 수축, 균형을 통한 낙하와 회복의 공식은 현대 무용을 배우고자 하는 모든 이들에게 현재까지 움직임의 기본 틀을 제시하고 있다.

발레 동작과 전혀 다른, 곧 발레 동작이 가장 중요하게 생각하는 턴아웃(Turn Out)이나 엘레바시용(Elevation) 등을 거부하고 오히려 거기에 반대되는 입장에서 만든 테크닉을 바탕으로 한 이들의 춤은 때때로 관객에게 추하며 음울하다는 거부감도 주었지만 그런대로 잘 수용되었다. 그것은 이 새로운 춤이 유럽에서 전해진 것이 아니라 미국인 자신들에 의해서 만들어진 것이기에 그들의 자존심을 만족시킬 수 있었기 때문이다.

무용의 역사를 통하여 발레 루스(Ballet Russ) 시절의 브로니슬로바 니진스카(Nijinska, Bronislova)를 예외로 한 모든 무용 지도자, 안무가 등이 남성이었던 반면에 이 시기까지의 현대 무용계는 대개 그들의 숨겨진 여성적 잠재력을 발휘할 기회를 얻은 용감하고 재능 있는 여성들로 이루어졌다. 덩컨뿐 아니라 대부분의 무용가들이 여성 해방론자와 같은 입장에서 작업에 임하였으며 인형의 집을

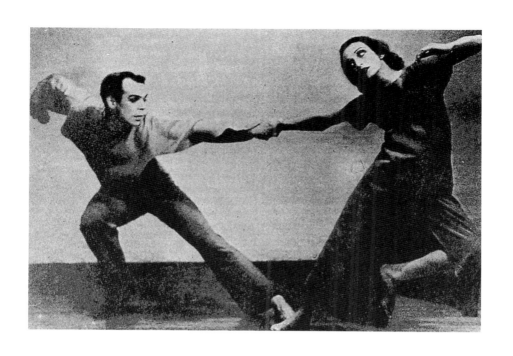

도리스 험프리와 찰스 위드먼의 듀엣 도리스 험프리, 찰스 위드먼 등은 자신의 춤을 위한 독자적인 기술 개발에 주력했으며 오늘날 현대 무용이라 부르는 극장 춤 형식을 구축하였다.

호흡을 통한 근육의 수축과 이완을 기본 원리로 하는 마사 그레이엄 테크닉의 수업 광경

박차고 나가 스스로 힘든 세파를 이겨내고자 했다. 이들에 의해 만들어진 무용에서는 남자 무용수에 의해 부축받는 공주나 요정은 더 이상 존재하지 않고 같은 공간과 시간에 다른 에너지를 발산하는 무용수만이 있을 뿐이었다.

그리하여 중국의 전족(纏足)과 같은 토슈즈를 신고 겉으로 보기엔 아름다우나 신체적 고통을 감수한 채 아름다움을 표현하려던 발레리나가 마침내 그것을 벗어 던지고 맨발의 무용가가 되어 극장에 들어오게 된 것이다.

무용수가 토슈즈로부터 해방됨으로써 이제 여자 무용수는 독립적이 되었을 뿐 아니라 남자 무용수도 여자 무용수를 받쳐 주는 기중기나 지렛대의 역할에서 벗어나 독자적인 춤을 추도록 요구받게 되었다. 또한 발레에서 남성 안무 지도자의 책임 아래 여자 발레리나의 아름다운 춤이 만들어진다는 전통이 이 시기 현대 무용에서는 여성 안무 지도자의 책임 아래서 남자 무용수의 역동적인 춤이 만들어지는 형태로 전도되는 분위기가 조성되었다. 데니스 옆에 숀이, 그레이엄의 옆에 에릭 호킨스(Hawkins, Eric)가, 험프리는 위드먼과 호세 리몽(Limon, Hose)을, 그 뒤를 이어 곧바로 머스 커닝햄(Cunningham, Merce), 앨윈 니콜라이(Nikolais, Alwin), 폴 테일러(Taylor, Paul), 뮤레이 루이스(Louis, Murray), 앨빈 애일리(Ailey, Alvin) 등이 쏟아져 나오면서 미국 현대 무용계는 바야흐로 남자 무용수가 주도하는 새로운 형세를 띠게 된다.

테드 숀과 그의 남성 무용가들 테드 숀은 최초의 남성 현대 무용가이며 남성의 신체가 갖는 근육미와 다이내믹성을 강조하여 무용의 여성화를 깨뜨렸다.(옆면)

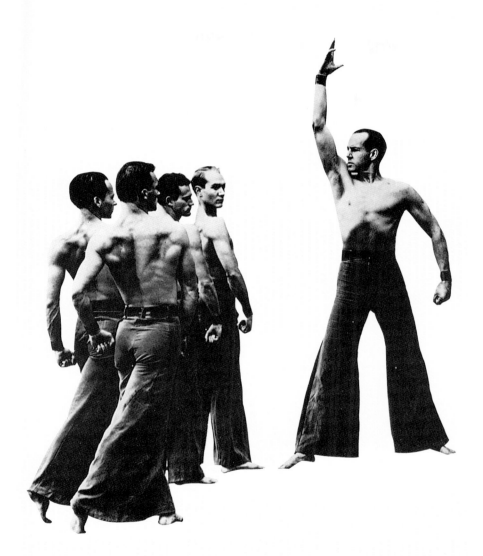

유럽의 현대 무용

그렇다고 대서양 너머 유럽에서 자신들의 춤에 만족만 하고 있었던 것은 아니다. 중부 유럽에서는 벌써부터 새로운 춤 혁명이 들이닥칠 준비를 하고 있었다.

발레 루스가 새로운 춤이라는 이름 아래 많은 공연을 하였지만 그것은 부르주아 춤 예술의 또 다른 확대에 불과한 것이었다. 여전히 춤 이외의 다른 예술—스토리, 음악, 미술, 의상 등에 의존하는 것은 마찬가지였으므로 무용에서만 이룰 수 있는 예술 형태를 시도하려는 욕구를 충족시키지 못했다. 게다가 전쟁의 주역인 독일에서는 그것으로 인한 수많은 후유증이 다다이즘 같은 독특한 예술 형태로 나타났다. 전쟁의 상처를 몸짓으로 극복하려는 욕구가 마리 뷔그만(Wigman, Mary)으로 대표되는 표현주의 무용을 낳았고, 이 시기 전후에 일어난 유럽 출신 현대 무용가인 프랑소와 델사르트(Delsarte, Franois), 자크 달크로즈(Dalcroze, Jacque), 루돌프 폰 라반(Laban, Rudolf von), 마리 뷔그만, 쿠르트 요스(Joose, Kurt) 등의 활동은 오늘날 피나 바우쉬(Bausch, Pina)로 대표되는 '무용극(Tanz Theatre)'의 씨를 뿌리는 토양이 되었다.

특히 라반의 노력으로 춤의 영역이 넓어져 교육과 레크레이션 부분에도 종사하게 되었다. 라반에게서 영향을 받은 쿠르트 요스의 「녹색 테이블」이나 마리 뷔그만의 「마녀의 춤」은 당시 자신이 속한 사회를 고발하거나 상징화해서 만든 현대 무용이지만 그 시기에 미국에서 이루어지는 춤과는 또 다른 것이었다.

얼핏 보면 발레는 구대륙에서 신대륙으로 파급되고 현대 무용은 그 반대 방향으로 진행된 것처럼 보인다. 그러나 그레이엄의 작품

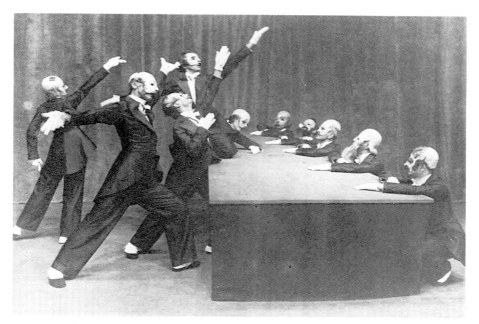

쿠르트 요스「녹색 테이블」 이 작품은 전쟁의 참상을 무용으로 고발한 당대의 명작으로 불리우며 독일 표현주의 무용의 르네상스를 열었다.

에 나타나는 표현주의 현상과 뷔그만의 춤을 미국에 전파한 한냐 홈(Holm, Hanya)에게서 많은 현대 무용가들이 배출된 것은 부인할 수 없는 사실이므로 미국 현대 무용의 놀라운 발전은 전쟁 뒤 유럽 의 것을 받아들인 관대함의 결과라고 말할 수 있다.

현대 무용의 전개

1934년부터 1942년까지 미국 버몬트 주 베닝통 칼리지의 무용 학 교는 현대 무용을 급속히 퍼뜨리는 데 중요한 역할을 하였다. 매년 여름철 워크숍과 관련된 제전에서 그레이엄, 험프리, 위드먼, 한냐

홈(뉴욕의 뷔그만 학교 책임자)을 비롯한 다른 무용가들은 자신들이 개발한 무용 기법을 가르치고 또 새로운 작품을 안무하였다. 여기에서는 춤 비평가 존 마틴(Martin, John)이 무용사와 비평을, 루이 홀스트(Horst, Louis)가 음악과 작곡을 가르쳤고 각지에서 관심 있는 이들이 참가하여 그들이 이곳에서 배운 것을 미국 전역에 전달하여 현대 무용의 붐을 조성하는 데 기여하였다.

당시의 춤은 현대 세계의 복잡 다단함과 모순들 가운데서 많은 것을 형상화하였으며 이 시대의 현대 무용가들은 개혁자적 열의로써 이상적인 세계를 전망하고 제시하였다. 삶의 가혹한 현실에 정면으로 대응하기도 했고 때로는 서정적 분위기와 해학의 여지도 있었으며 미국의 유산과 다민족적인 성격을 표출하고자 하였다. 그러나 이 시대 무용가들은 개개인의 춤의 특징과 목적이 다르더라도 춤을 통하여 감정을 표현하는 것과 그것을 위한 동작 개발에 주력하는 것에서는 동질성을 보였다.

1940년대 후반과 1950년대 초엽은 현대 무용사에서 그다지 창조적인 시기는 아니었으며 초창기의 정치적·예술적 격정이 사라진 것처럼 보였다. 무용의 새로운 주제나 기법은 이제 더 이상 새로울 것이 없었다. 제2차 세계 대전 이후 냉전 시대의 문화적 보수주의는 현대 무용의 혁명적 정신의 차세대들을 정치적으로나 예술적으로 약화시켰던 것 같다. 그러나 그레이엄과 험프리의 다음 세대인 호킨스, 리몽 그리고 독자적인 무용가인 레스터 홀튼(Horton, Lestrer), 한냐 홈, 헬렌 타마리스(Tamaris, Helen) 등이 꾸준히 자신의 언어를 찾고자 노력한 기간이었다.

1950년대에 들어서 미국의 현대 무용가들은 춤의 본질에 대해 생각하기 시작했다. 이것은 앞선 이들이 새로운 춤의 기교와 소재를

도입하였더라도 발레에 의해 이미 확립된 형식의 가치를 유지하는 것에 대한 의문이며 반기였다. 발레로부터 상당히 벗어난 것 같았지만 여전히 발레가 가지는 극장 춤의 속성, 곧 '춤은 종합 예술로서 우선 다른 예술이 안무자의 의도를 잘 뒷받침해 주어야 하며, 공연은 여전히 극장의 액자 무대에서 이루어지고 무엇보다도 무용수 역시 고도의 현대 무용 동작을 위한 기량을 요구받음으로써 발레에서와 마찬가지로 기교의 노예화 현상이 일어나는 것'에 대한 저항이었다.

이 시점에서 우선 동작을 개발하는 것에 주력하기보다는 이미 있는 동작도 사용할 수 있다는 열린 생각이 나온다.

존 케이지(Cage, John)의 영향을 강하게 받은 머스 커닝햄 같은 이는 선배들이 전격적으로 거부한 발레를 다시 찾게 된다. 수세기 동안 쌓아 올린 발레 기교에 대한 재인식의 결과이다. 이는 20세기의 발레가 19세기 말의 따분하고 진부한 춤에서 살아 있는 춤의 형태로 발전되어 왔기 때문이기도 하다.

이 시기 무용가들의 작업은 참으로 혁명적이었다. 춤의 이야기식 전개와 감정을 배제하고 기존 동작—발레 동작에서 일상적인 몸짓까지—을 무작위적이고 자의적으로 배열하는 우연과 비규정성의 기법을 사용하는가 하면, 니콜라이에 와서는 무용수가 인간적인 것을 초월하여 물체의 일부가 되었으며 다른 분야 예술가의 힘을 빌리지 않고도 스스로 공간적·시간적인 것을 해결하려고 하였다. 폴 테일러는 걷고, 뛰고, 도약하고, 미끄러지고, 쓰러지는 근본적인 신체의 운동을 무대에서 연출하였으며 작품의 메시지를 강요하려고 애쓰지 않고 관객들이 작품 해석에 참여할 여지를 남겨 두었다. 마리 뷔그만과 그 밖의 여러 유럽의 실험가들을 태동한 충격이 점차

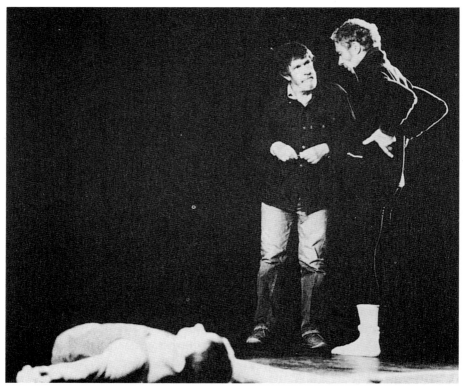

머스 커닝햄과 존 케이지 전위적인 음악가 존 케이지를 만난 머스 커닝햄은 그레이엄 무용단에서 나와 독자적인 작업을 하게 되었으며, 이것은 현대 무용의 중요한 시점이 되었다.

사라지면서 미국 현대 무용은 비로소 그들 정치 지도자와 마찬가지로 본격적으로 지구상에서 이루어지는 모든 현대 무용을 이끌게 되었다.

현대 무용의 흐름에 있어 또 하나의 커다란 변화는 1962년 7월 6일 뉴욕의 저드슨(Judson) 교회에서 이루어진 3시간에 걸친 무용

공연에서 나타났다. 시몬느 포르티(Forti, Simone), 이본느 레이너(Rainer, Yvonne), 스티브 팩스톤(Paxton, Steve), 트리샤 브라운(Brown, Trisha), 데이비드 고든(Gordon, David), 데보라 헤이(Hey, Deborah), 루신다 차일드(Child, Luchinda) 등 커닝햄 스튜디오에서 열린 로버트 던(Dunn, Robert)의 자유 분방한 창작 워크숍에 참여했던 젊은이들이 커닝햄, 테일러, 니콜라이의 논리를 보다 극단적으로 연장시킨 작업을 발표한 것이다.

이들의 춤은 모던 댄스 곧 현대 무용이라 불리기에는 기존의 현대 무용과 크게 달라 포스트 모던 댄스라는 용어로 불리게 되었다. 같은 생각을 하는 주변의 예술가들이 이 공연을 계기로 순식간에 흡수되면서 저드슨 교회는 마치 1920년대의 파리처럼 예술가들의 회합장으로 역사적인 중요한 상황을 만드는 곳이 되었다.

이들 가운데는 춤이라고는 배운 바가 없는 로버트 라우센버그(Rauschenberg, Robert)나 존 케이지 같은 화가, 작곡가, 작가, 영화 제작자들 다수가 직간접적으로 작품에 참여해 춤 공연이라 불리기보다는 해프닝, 혼합 매체 이벤트, 퍼포먼스 등으로 불리는 것이 더 적당한 작품들을 발표하기도 했다. 포스트 모던 댄스의 무용가들은 춤을 그 본질적 요소로 환원시키려는 강렬한 욕구를 공통점으로 가지고 있었다. 그리하여 이전의 무수한 춤들이 가지는 극장식 형태의 흐려진 형식적 자질의 회복을 강조하였고 불가피하게 극장식 춤들과 연결된 성질조차 엄격하게 부인하였다. 포스트 모던 댄스의 선두 주자 격인 이본느 레이너는 "스펙터클(spectacle), 능란한 솜씨, 왜곡, 마술 및 착각 유도, 스타 이미지의 마력과 초월성, 과장됨, 잡동사니, 심상(心像), 공연자나 관람자의 참여, 속임수에 의해 관람자를 유혹하기, 미리 진치기, 절충주의, 움직이거나 움직여지기 따위

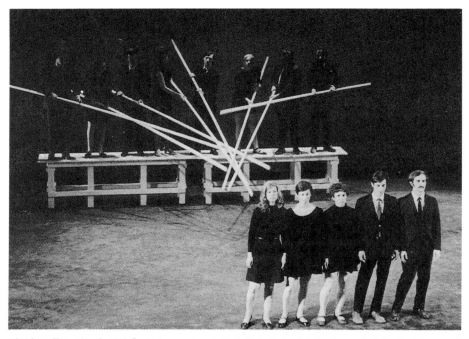

저드슨 그룹의 데보라 헤이 「그룹 I」 현대 무용의 흐름에 있어 커다란 변화는 1962년 7월 6일 뉴욕의 저드슨 교회에서 이루어진 3시간에 걸친 무용 공연에서 나타났다. 기존의 현대 무용과 다른 이들의 춤을 포스트 모던 댄스라 부른다.

를 단호히 거부하라"고 선언하였다.

이들의 작업을 태동시킨 이로서 커닝햄, 던과 함께 제임스 워링 (Waring, James)과 앤 헬프린(Halprin, Ann)을 빼놓을 수 없다. 제임스 워링은 무용계의 주류로부터 철저하게 이탈하여 우연성보다는 직관에 기초하여 중심을 없앤 공간 사용법, 콜라주 기법의 구성, 발레 동작의 비습관적 구조를 보이면서 자신의 구성 강좌를 열었고, 거기서 배운 학생들의 작품으로 1959, 1960년 리빙 시어터에서 공연

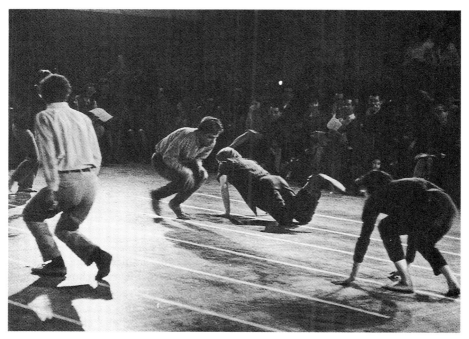

저드슨 그룹의 트리샤 브라운 「법칙 게임」

을 개최하면서 포스트 모던 댄스의 움직임을 부추겼다. 또한 앤 핼프린은 1955년 이후 주로 서부 태평양 연안에서 활동했지만 놀이, 일상적 행위, 즉흥 등에 바탕을 둔 그녀의 춤은 그에게서 배운 이들을 통하여 뉴욕의 포스트 모던 댄스에 광범위한 영향을 끼쳤다.

1965년에는 메러디스 몽크(Monk, Meredith), 케네스 킹(King, Kenneth) 그리고 더글라스 던 등의 제2세대들이 저드슨에 가세하여 더욱더 기술적인 실험을 통하여 춤을 단순화하거나 반대로 복잡하게 만들었다.

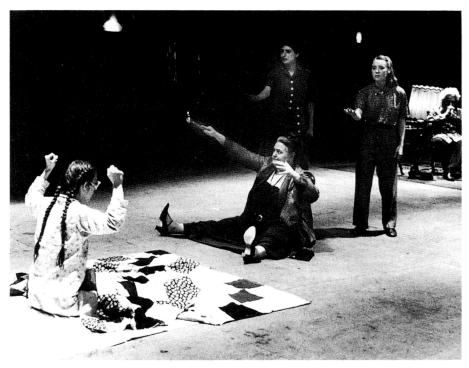

저드슨 그룹의 메러디스 몽크 「어린 소녀의 교육」 기억의 저편에서 이미지를 얻어 마치 환상이나 꿈에서처럼 그것을 조작하고 재배열해 놓은 듯한 작품이다.

미 대륙이 정치적으로 불안하던 1960년대 말과 1970년대 초, 이들 가운데 몇몇은 직·간접적으로 정치적 주제를 다룬 무용 작품을 만들었는데, 대표적인 예로 베트남 전쟁을 반대하던 레이너의 「트리오 A」를 들 수 있다. 비록 이들이 포스트 모던 무용가들이라는 특수한 규정 명칭 아래 모였더라도 각자의 생각과 목표는 아주 다양하였다. 그러나 이 시대의 반(反)권위주의라는 일반적 맥락에 맞게 진행된 이들 춤의 특징을 열거하면 다음과 같다.

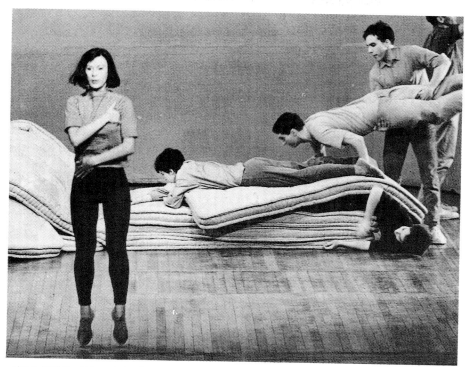

저드슨 그룹의 이본느 레이너 「트리오 A」 미 대륙이 정치적으로 불안하던 1960년대 말과 1970년대 초, 저드슨 그룹 가운데 몇몇은 정치적 주제를 다룬 작품을 만드는데, 베트남 전쟁을 반대한 이본느 레이너의 「트리오 A」는 그 시기의 대표적인 작품이다.

- '기교로부터의 해방'이라는 개념의 일환으로 훈련되지 않은 무용수를 의도적으로 기용했다.
- 춤과 삶은 곧 하나라고 생각하여 생활 속에서 춤의 소재를 찾는다.
- 관객을 위한 춤보다는 자신의 즐거움을 위해 춤춘다.
- 공연에서 힘들었던 노고를 구태여 감추지 않는다.
- 여러 매체를 동시에 활용한다.

- 관객과 행위자 사이의 거리를 해소한다.
- 영원보다는 한순간을 위해서 작품을 만든다.
- 작품의 시작과 마지막을 요구하지 않는다.
- 춤이 무용 이론을 눈으로 예증해 주거나 공식화시켜 줄 수 있다고 생각한다.
- 어떤 곳이라도 춤 공간으로 사용한다.
- 안무가가 관객에게 춤을 보는 방식을 가르치며 그 춤에 대해 주석을 다는 비평가가 된다.

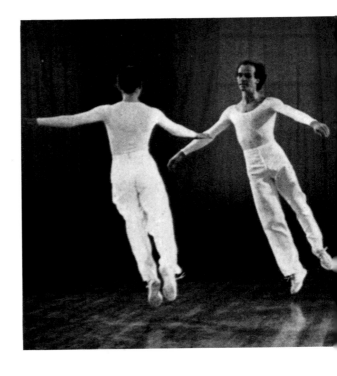

저드슨 그룹의 루신다 차일드「무용 3」 모던 댄스가 맨발을 사용했다면 포스트 모던 댄스는 토슈즈의 스피드와 경쾌함, 발을 땅에 딛고 있는 동안 대지로부터 인간이 느끼는 침착한 거리감을 유지하기 위해 운동화를 신고 춤을 추었다.

저드슨 그룹의 실험과 모험 그리고 그 그룹으로부터 분화된 여러 흐름은 무용의 목적, 소재, 동기, 구조, 양식 등의 모든 영역을 확장시키고 계속 도전함으로써 무용 역사상 가장 흥미로운 작업이 되었다. 발레가 토슈즈로 발을 감싸고, 부드럽고 우아한 여성적 성향의 은폐물 안에서 신체의 표현과 그 신체의 움직임을 애써 감추었다면 모던 댄스는 땅과의 접촉을 상징적으로 확보하기 위해 노골적으로 맨발을 사용했고 포스트 모던 댄스는 토슈즈의 스피드와 경쾌함을 가지고 또 발을 땅에 딛고 있는 동안은 대지로부터 인간

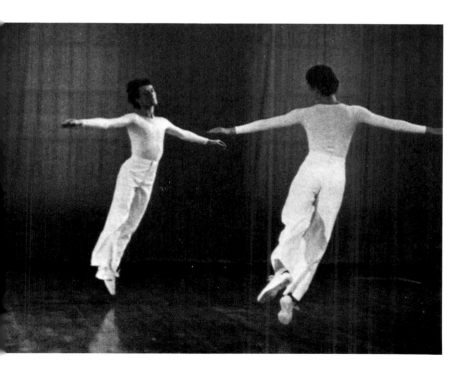

이 느끼는 침착한 거리감을 유지하게 만들어 주는 운동화를 신었다고 볼 수 있다.

1970년대에 이르러 현대 무용에서 극단적인 실험은 점점 포기되고 누그러졌다. 저드슨 그룹은 그들의 작업을 확인·검증·분석 받게 되었고 새로운 표현주의나 이야기 형식이 재도입되면서 무용가 개개인의 독창성과 기교도 다시 나타났다. 그러면서 일부는 다시 극장으로 돌아가고 그 나머지는 더 이상 춤을 추지 않게 되었다. 그러나 극장에 복귀한 무용가들은 비록 화려한 조명 아래서 무대 의상을 입고 극적인 주제를 가진 무용을 할지라도 예전에 부르짖던 근본 원리는 계속 유지하며 활동하였다. 그러므로 일반적으로 춤으로 받아들여지는 움직임의 유형에 더욱 여유가 생겼고 안무 방법, 공연 양식, 의상, 공연 장소 그리고 기타 공연 요소들에서 선택의 자유는 더욱 늘어났으며 무용수는 어릴 때부터 훈련 받아야 된다는 신화 또한 깨어졌다.

포스트 모던 댄스가 하나의 실험적인 흐름으로 시작됐고 대중의 눈에 띨 만큼 표면으로 부상했다 하더라도 여전히 현대 춤의 주류 외곽을 흐르는 지류이다. 그러나 이때는 무용이 역사상 유일하게 다른 분야를 앞지르며 자극을 준 시기이기도 했다.

포스트 모던의 충격은 무용가와 관객 모두의 춤 개념을 불가피하게 바꾸어 놓았다. 포스트 모던 댄스 이후 처음으로 여러 가지 형태로 진행되어 온 현대 무용의 실험적 성향이 더욱 확장되었다. 점차 춤 공연에 사람들이 모이기 시작했고 또 무엇보다도 춤과 관련한 이들에 의한 제작 활동이 늘게 되었다. 이제 현대 무용은 소수의 춤으로부터 대중의 춤으로 자리를 옮기게 된 것이다.

1970년대 말 세계 무용의 판도는 바뀌기 시작했다. 전쟁을 일으킨

당사자로서 그만큼 피해도 많이 입은 두 국가—독일과 일본에서 춤에 대한 주요 접근 방법이 개발되었다. '표현주의 무용극'과 '부토(Butoh)'가 바로 그 주인공들이다.

부토는 외국에서 들어온 무용에 대항하는 일본의 무용 형태를 분리 정의하기 위하여 일본인에 의해 만들어진 춤이다. 창시자 히지카타 다츠미는 서양 무용과 일본 전통 무용을 고루 익히고 그의 신체와 사고에 어울리는 동작을 만들기 위해 오랜 실험을 거쳤다. 그는 마침내 일본인 신체에 적합한 형태의 춤을 창안하여 나약한 사람들이나 죽은 사람의 욕망을 재현하는 작업을 통해 번영하는 일본 사회의 그늘진 곳을 폭로하고 공격하였다. "부토는 일어나기 위해 필사적으로 몸부림치는 시체이다"라는 히지카타의 말처럼 처음에는 어둠의 춤, 침묵의 춤, 죽은 이와 교감하기 위한 위령곡으로 불리면서 이 춤은 초현실주의의 생성 과정과 마찬가지로 초기에는 왜곡된 현실 비판에서 시작하여 다다이즘과 같은 극단적인 형태를 갖게 되었다.

부토는 일본의 전통 춤 형식과 서양의 현대 무용을 거부하면서 고도의 육체적 통제를 유지한다. 움직임의 절제는 일반적인 특징이며 시간성은 서양의 기준에서 보면 고통스러울 만큼 아주 느리게 진행되지만 창출되는 이미지는 생동감이 있고 명확하고 또 염세적 경향이 짙다. 개인적이기보다는 오히려 보편적인 관점에서 제시되는 인간의 내면 생활을 표현하기 위하여, 응축된 정서들을 고도로 양식화한 방법으로 재현하며 무용수들의 얼굴과 몸통은 마치 인간 존재의 익명성과 몰개성을 고조시키려는 듯 하얗게 칠해지곤 한다.

대표적인 무용가로는 히지카타 다츠미, 오노 가츠오, 다나타 민과 상카이 주쿠 무용단 등을 들 수 있는데 이들은 국내에서보다는 오

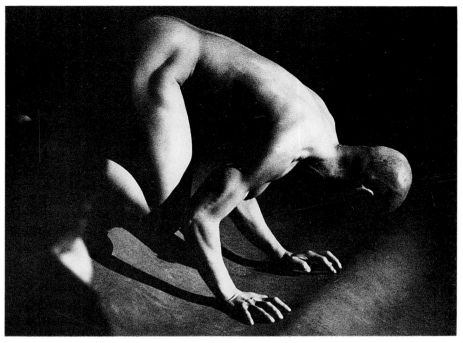

부토 무용가 다나타 민 아무것도 숨길 것 없는 알몸으로 자유를 만끽하며 느리게 움직이는 이 춤은 서구의 현대 무용가들에게도 상당한 영향을 끼쳤다.

히려 국제적으로 명성을 얻어 부토 붐을 조성하고 있다.

표현주의 무용극은 독일 무용가 피나 바우쉬로 대표된다. 그녀의 부퍼탈(Wuppertal) 무용단에 의해 세계적으로 알려진 이 새로운 춤 형식은 고전 발레에서부터 자연스러운 움직임과 반복 그리고 1970년대의 자유스러운 여러 어휘까지를 채택하여 로버트 윌슨의 작품과 같은 규모의 시각적인 극을 발표했다. 이것은 그녀의 선배들—브레히트나 마리 뷔그만, 쿠르트 요스가 독일에서 이미 발표한 작품을 황홀할 정도로 적극적이고 감동적인 무용극으로 발전시켰다는 평가를 받는다.

바우쉬의 무용 이야기는 무용수(바우쉬는 이들을 종종 동료라 부

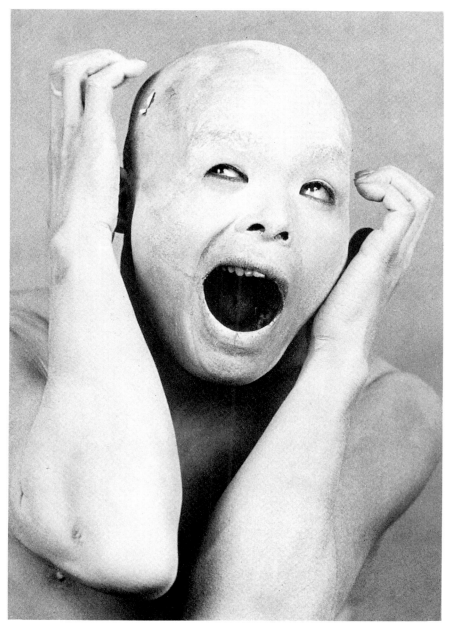

부토 그룹 상카이 주쿠 눈동자는 무언가를 쫓고, 얼굴 근육은 뒤틀려서 시체가 환생한 것 같은 느낌을 주는 이 그룹은 전세계 순회 공연을 통해 1970년대 부토 붐을 조성하였다.

른다) 개인들에 의해 결정되는 다양한 몸짓의 언어에서 환상적이
고 호전적이며 결국 상호 의존하게 되는 여자와 남자 사이의 강약
법을 섬세하게 개발한 것이다. 바우쉬는 1960년대의 신체 예술을
회상하게 하는 응어리, 분노 그리고 야만성이 지배되는 의식적인
강렬함과 땅, 물과 같은 물질에 대한 상징으로 전세계 현대 무용계
에 표현주의의 불을 당겼다.

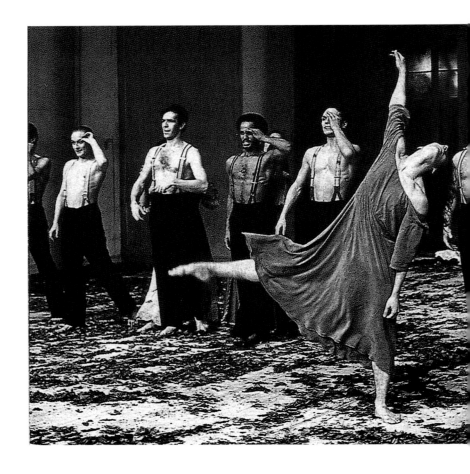

1980년대에 들어와 위축되었던 유럽의 현대 무용이 피나 바우쉬의 성공에 힘입어 곳곳에서 활기를 띠게 되었다. 특히 프랑스에서는 1974년 파리 오페라좌에 GRTOP(Group des Recherche Theatre del' opera de Paris)를 두어 니콜라이로부터 배운 카롤린 칼송(Carlson, Carolyn)을 초청하기도 하고 1978년엔 CNDC(Centre National de Danse Contemporaine)를 만들어 거기에서 니콜라이, 비

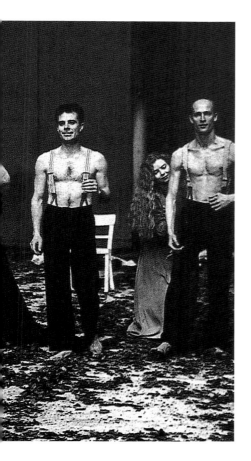

피나 바우쉬「푸른 수염」 바우쉬는 옹어리, 분노, 야만성이 지배되는 의식적인 강렬함과 땅, 물과 같은 물질에 대한 상징으로 전세계 현대 무용계에 표현주의의 불을 당겼다.

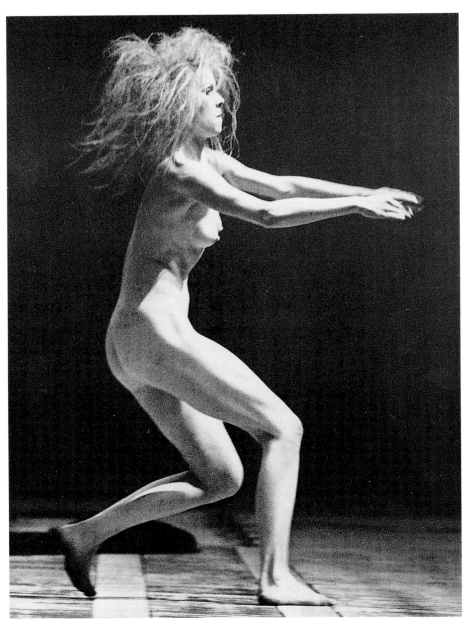

카롤린 칼송「벽 위에 글쓰기」 화려한 의상을 벗고 나체로 춤을 추는 것은 신체의 움직임을 보다 정직하고 정확하게 볼 수 있으나 무용계에서는 항상 스캔들의 대상이 된다.

올라 파버(커닝햄의 전 무용수) 등을 초청해 꾸준히 미국과 교류하면서도 바뇰레 안무 대회(Bagnolet Concours) 등을 통하여 자국의 현대 무용 안무가들을 키워서 현재 5개의 국립 현대 무용 단체를 지원하고 있다.

마기 마랑(Marin, Maguy), 장클로드 갈로타(Gallotta, Jean-Claude), 부비에(Bouvier)와 오바디아(Obadia) 등 프랑스 현대 무용가들의 작품에서는 영화 및 문학 특히 상징주의 작가와 부조리 작가들과 연계하려는 시도나 인물 유형 설정에 대한 관심이 빈번하게 드러나 필요에 따라서는 말도 하고 비명도 지르면서 희곡의 정서적 분위기를 포착해 준다.

1984년에 미국에서 수립된 국가 안무 진흥책은 미국의 많은 무용단들이 진보적인 안무가와 작업할 경우 기금을 제공함으로써 새로운 시도들에 대한 자극을 주었다. 이 정책으로 대부분의 현대 무용가와 발레단이 함께 작업을 시도했고 춤의 붐을 조성하는 데 기여했으며 춤에 다양함과 생명력을 불어넣었고 대중들이 접근하기 쉬운 형태가 되도록 공헌하였다.

오늘날 현대 무용가들은 상업적이며 대중적이라고 과거에 무시했던 잊혀졌던 춤 형식들에 새로운 관심을 갖는다. 말하자면 발레뿐만 아니라 뮤지컬, 영화, 스케이트를 위한 안무를 시작하게 된 것이다. 트왈라 타프(Tharp, Twyla)는 이런 면에서 일찍 눈을 뜬 무용가이다. 테일러의 춤에서 한 발 나아간 것으로, 중력을 내던지면서 인체가 미끄러지는 듯한 그녀의 춤 동작에는 때로 바리시니코프(Baryshnikov, Mikhail) 같은 발레 무용수가 기용되어 더욱더 대중적인 춤을 만들고 상쾌한 유머 감각도 곁들인다.

오늘날 현대 무용은 모든 다른 춤 양식과 혼합되고 또 다른 매체

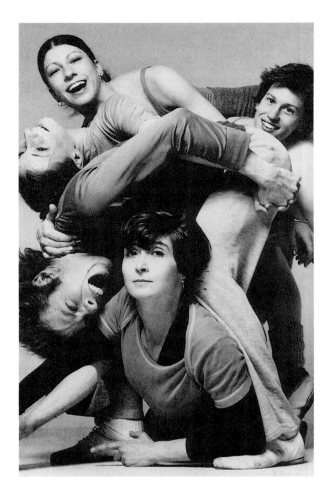

를 끌어당기면서 초시대적·공간적인 춤이 되었다. 이제 더 이상
춤은 원시·고대 사회처럼 마법적인 힘을 발휘하지도 않고 또 궁
정 발레 시절처럼 정치적인 영향력을 휘두르지도 않는다. 한때 일
부 .귀족의 오락 장소였던 극장이 이제 사회의 모든 계층들에 공개
되었고 그 극장에서 오늘도 여러 가지 형태의 춤이 공연되고 있으
며 현대 무용은 가장 원초적이면서도 미래적인 몸짓을 표현한다.

현대 무용의 동작

　발레가 자신의 기교를 세계 공통어로 만든 반면 초기 현대 무용가들은 각자의 고유 언어를 가지고 새로운 동작을 개발하였다. 새로운 춤을 위해서는 새로운 동작이 필수적이었기 때문이며 공동의 몸짓이 아니라 개체의 몸짓이 중요하게 간주되는 개인주의 시대의 영향이기도 했다. 우선 모든 무용수에게 획일적으로 오랜 기간의 고된 훈련을 요구하는 '턴 아웃(양팔과 다리를 동체와 연결되는 관절로부터 바깥으로 향하게 하는 능력을 가진 상태)'을 거부하고 공중을 정복하는 무중력 상태의 동작보다는 인체의 호흡 또는 인체와 중력과의 관계를 맺는 생리적·물리적인 방법으로 접근하여 만든 동작을 개발하였다.

　개척자 정신으로 가득 찼던 이들은 자신의 신체를 실험 도구로 삼았으며, 자신이 만든 동작의 원리를 추종자들에게 가르쳤고 그 동작으로 잘 무장된 무용수들만이 이들의 작품에 출연할 수 있었다. 이는 새로운 작품을 위하여 다른 줄거리와 다른 음악을 사용하지만 동작에서만은 1830년 이태리인 카를로 블라시스(Blasis, Carlo)

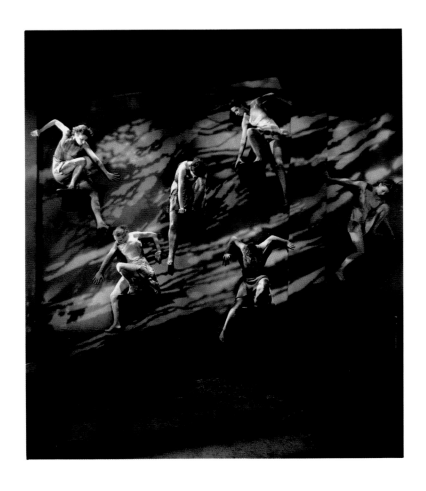

레스끼스 무용단 「방」 이 무용단은 호흡을 중심으로 하는 독특한 훈련으로 다듬어져 있으며 독자적인 움직임을 추구한다.(위)

테드 숀 무용단 초기 현대 무용가들은 고된 훈련을 요구하는 턴 아웃을 거부하고 공중을 정복하는 무중력 상태의 동작보다는 인체의 호흡 또는 인체의 중력과 관계를 맺는 생리적·물리적인 방법에 접근하여 무용 동작을 개발하였다.(옆면)

에 의해 성문화된 발레 기교를 다르게 배열만 하던 발레의 작품 만들기와는 현저하게 다른 점이다.

이때부터 상당히 오랫동안 현대 무용가는 자기가 개발한 자신의 기법을 가르치는 교사 역할을 해야 했으며 또 무용수 가운데 누구보다도 자신이 그 동작을 가장 잘할 수 있다는 점에서 솔선 수범하여 무대에서 춤을 추었다. 그러므로 초기부터 현대 무용은 자신의 작품에 자신이 만든 고유의 동작을 사용하는 것이 불문율처럼 되었고 현대 무용 안무가는 발레 안무가가 겪지 않았던 "새로운 동작의 고안"이라는 짐을 스스로 짊어지게 되었지만 이것으로 인하여 또 이제껏 누리지 못했던 막강한 권리도 누리게 되었다.

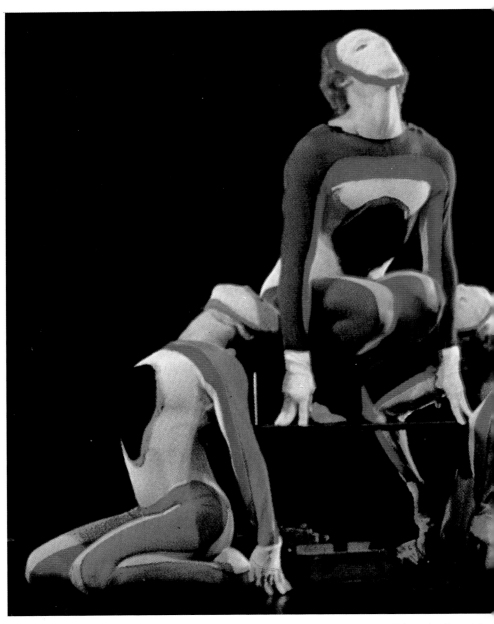

모든 움직임은 전부 춤이 될 수 있다. 현대 무용가들은 재즈, 탭 댄스, 민속 무용, 종교 의식, 요가, 체조, 무술, 선한 춤으로 보여지게끔 했다.

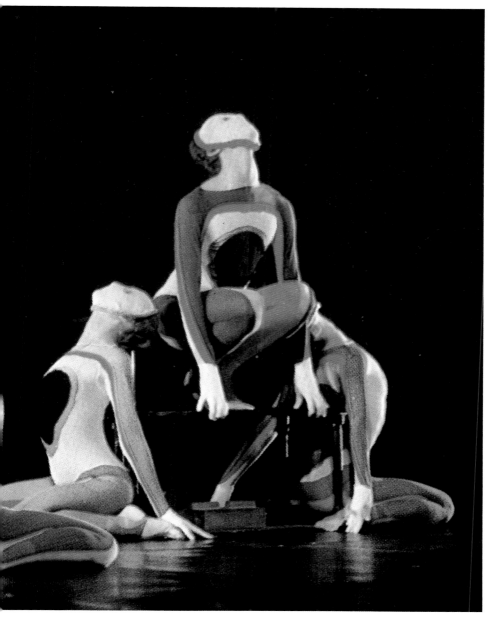

놀이, 마임, 동물의 움직임 등을 흡수하여 자신들의 동작을 만들었고, 일상적인 동작마저도 무대 위에서 신

시간의 흐름에 따라 다음 세대의 무용가들은 초기 무용가들이 힘들여 만든 동작을 보완하면서 선배들이 외면했던 발레 동작에도 눈을 돌려 수세기에 걸쳐 발전된 그 기교의 원리를 다시 자신의 방법으로 수용하였다. 무용가들은 "모든 움직임은 전부 춤이 될 수 있다"는 표제 아래 재즈, 탭 댄스, 여러 나라 민속 무용, 종교 의식, 요가, 체조, 무술, 놀이, 마임, 동물의 움직임 등을 닥치는 대로 흡수하여 자신들의 동작을 만들었고 더욱 적극적인 이들은 전혀 춤 훈련이 되지 않은 사람들이 보여 주는 일상적 동작마저도 무대 위에서 신선한 춤으로 보여지게끔 만들었다.

오늘날 대개의 현대 무용가들은 그들의 선배들이 그랬던 것만큼 새로운 동작을 개발하는 데 힘을 낭비하지 않는다. 그들은 오히려 기존 동작들을 자신의 감각으로 재포장하여 사용하거나 또는 기존의 동작을 우연적 방법으로 재조립한다든가 '즉흥' 기법을 동원하여 무대에 오른 무용수의 내면적인 움직임을 재료로 쓰기도 한다. 그러므로 현대 무용의 동작은 너무나 다양하고 기교를 강요하지 않기에 기교는 목적이 될 수 없다.

현대 무용을 하고자 하는 이가 기교를 연마하는 데는 두 가지 목적이 있을 뿐이다. 첫째, 자신의 신체를 연마하기 위한 수단이다. 민첩하고 유연하며 힘이 있는 신체를 가질 때 무용가는 가장 자유로운 상태가 된다. 그러한 상태를 위하여 앞세대가 만들어 놓은 동작의 원리를 활용하여 훈련한다. 둘째, 자신의 고유 언어를 발견하기 위해서이다. 무용가에게 기교는 언어이다. 자신의 이야기를 이미 존재하는 언어나 남이 만들어 놓은 언어를 통해서가 아니라 자신의 언어로 말하고자 할 때 또 하나의 새로운 현대 춤 동작이 탄생한다.

는 위엄을, 데스데모나는 순결 무구함을, 이야고는 악의에 찬 불신을 그리고 에밀리아는 공모자의 교활함을 드러낸다.

안무가 리몽은 줄거리를 제거하고 난 다음 무용 구조를 파반느 형식으로 제약하였다. 그러므로 셰익스피어극에 대한 사전 지식이 없이 리몽이 제시하는 춤만으로는 오셀로의 이야기를 알아내기 어렵다. 그러나 데스데모나의 손수건이 에밀리아에 의해 훔쳐지고 이

호세 리몽「무어 족의 파반느」
이 작품의 위대함은 무언극적인 요소를 전혀 쓰지 않으면서도 언어를 대체하기 위한 제스처에도 의존하지 않았는데 강하고 극적인 느낌을 표출한다는 것이다. 네 명의 배역들은 절제되고 우아하며 적절한 사회적 기품과 형식을, 그러면서도 또한 점잖고 장식적인 유형의 인물 성격을 드러낸다.

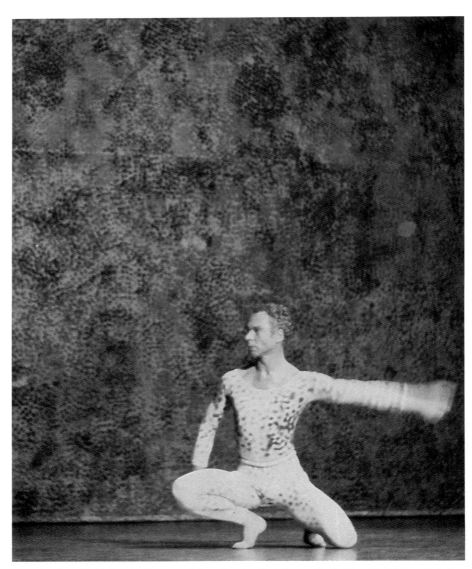

머스 커닝햄「여름 공간」 이 작품은 공간의 구석구석에서 예기치 않게 일어나는 동작들의 집합이며 또한 중력과 가벼움 사이의 대조를 잘 보여 준다.

야고의 손에 넘겨져 오셀로에게 보이는 것을 지켜보면서 손수건에 의해 춤의 내용에 얽힌 움직임이 진행되는 것을 볼 수 있다.

이 작품의 위대함은 무언극적인 요소를 전혀 쓰지 않으면서도 언어를 대체하기 위한 제스처에도 의존하지 않았는데 강하고 극적인 느낌을 표출한다는 것이다. 네 명의 배역들은 절제되고 우아하며 적절한 사회적 기품과 형식을, 그러면서도 또한 점잖고 장식적인 유형의 인물 성격을 드러낸다.

춤을 추는 동안에 네 명은 서로 쌍쌍이, 또는 두 남자와 두 여자와 짝을 짓다가 곧 다시 원형을 이룬다. 이것은 파반느 춤이 보여 주는 궁정의 형식성과 그 밑에 흐르는 개인의 사사로운 드라마 사이의 변화가 구성을 이루는 이중 구조로서 리몽에 의해 연출되는 비극의 열쇠이다. 이 무용은 파반느의 엄격함과 정열적인 감정 폭발 사이의 대조가 신중하게 서로 밀고 당기면서 진행되는 것이다.

험프리에서 시작되어 리몽에 와서 완성된 '낙하와 회복'의 기법, 실제로 체중을 싣는 움직임의 공식은 오셀로와 이야고의 무거운 발 동작이나 데스데모나가 오셀로의 팔 안으로 떨어지는 동작과 함께 작품의 완결부에 이르러 산산이 부서진 오셀로의 권위를 적절하게 표현해 준다.

머스 커닝햄
「여름 공간(Summer Space)」

어떠한 움직임이든 무용에서 사용할 수 있다고 생각한 커닝햄은 무용을 가장 본질적인 요소 곧 움직임만으로 해결하려는 순수주의자이다. 줄거리나 반주 음악, 시각적인 효과를 배제하면서 무용이 할 수 있는 것을 찾은 그의 작품은 일반인들에게는 추상 미술처럼

이해하기 어렵거나 즐길 수 없을 것 같은 느낌을 줄 수도 있다.

1940년부터 발표해 온 수많은 작품 가운데 「여름 공간」도 예외는 아니다. 이 작품을 제목과 애써 연관 짓고 싶다면 푸른 물방울이 뿌려진 의상과 배경을 통해 조금은 위안을 받게 될 것이다. 그러나 커닝햄은 우연성의 법칙에 의해서 이 작품을 만들었고 가끔 들리는 음향도 개개의 연주자들이 자유롭게 선택한 음이기 때문에 감정적으로 표현된 어떤 것을 기대할 수는 없다.

공간과 밀접한 관계를 맺고 있는 이 작품은 네 명의 여자 무용수와 두 명의 남자 무용수가 출연하는데 그들은 서로가 거의 관계를 갖고 있지는 않지만 전체적으로 반복되는 움직임으로 엮여 공통된 움직임을 갖는다.

달리기, 돌기, 뛰기, 걷기 등의 기본적인 스텝과 웅크리거나 점잖게 걷거나 좌우로 기우뚱거리거나 하는 움직임이 발레 동작들과 섞여서 사용된다. 무용수들이 무대 위를 가로지르며 달릴 때 그들의 발은 거의 땅에 닿지 않는 것같이 가볍게 보인다. 그러다가 그들은 진지하게 서로를 노려보거나 서로의 움직임을 거울에 나타나는 것처럼 복사하기도 하지만 거의 서로의 동작이나 움직임을 알고 있지 못하는 듯 고립된 동작들이 자주 보여진다.

이 작품은 공간의 구석구석에서 예기치 않게 일어나는 동작들의 집합이며 또한 중력과 가벼움 사이의 대조를 잘 보여 준다. 배경막과 동일한 점들이 뿌려져 만들어진 의상은 무용수들이 정지해 있을 때는 마치 그들이 사라져 버린 것 같은 효과를 보인다.

이 작품은 커닝햄의 레퍼토리 가운데 가장 다양하게 뉴욕시티 발레단, 쿨베르 발레단, 보스턴 발레단, 프랑스 침묵 발레단, 파리 오페라 무용단 등에 의해 공연된 작품이다. 커닝햄은 하나의 작품을

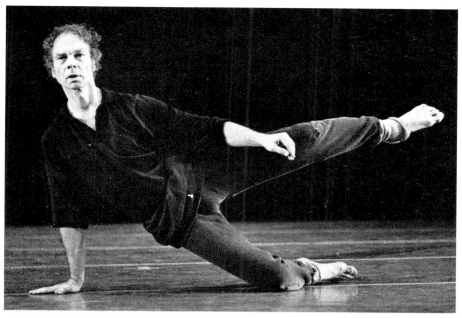

머스 커닝햄 커닝햄은 하나의 작품이 끝나면 곧 다른 것으로 흥미를 옮긴다. 무용으로 완성된 작품보다는 무용을 창작하는 과정에 더욱 매력을 느끼는 그에겐 과거나 미래보다는 오늘이 중요하다.

만들어 그 공연이 끝나고 나면 곧 다른 것으로 흥미를 옮긴다. 그는 무용으로 완성된 작품보다는 무용을 창작하는 과정에 더욱 매력을 느낀다. 그에게는 과거나 미래보다는 오늘이 중요하다.

「여름 공간」처럼 1950년대에 만들어져 오늘날까지도 수많은 무용단에 의해서 공연되는 작품은 그의 안무가 시대성을 초월하고 있다는 사실을 증명한다.

피나 바우쉬
「카페 뮐러(Cafe Muller)」

미국의 무용계가 포스트 모던 댄스의 열풍 이후 방향을 잃고 있을 때 돌연히 나타난 독일의 피나 바우쉬는 '탄츠 시어터(Tanz

Theatre)'라는 이름으로 현대 무용사의 또 다른 국면을 제시한다.

'탄츠 시어터'라는 이름은 무용, 대화, 노래, 멜로디, 전통적인 연극 소품, 의상 등이 결합되어 사용된 공연 형태이다. 여기에는 구체적인 줄거리는 없고 다만 인간 존재의 근본적인 문제인 사랑, 공포, 고독, 불안, 슬픔, 소외 같은 상황들이 제시될 뿐이다.

바우쉬의 작품 가운데 가장 자주 공연되는 「카페 뮐러」는 침울하고 어두우면서 때로는 난폭한 분위기에 차 있는 작품으로 어린 시절 안무가가 카페의 의자들 사이에서 보낸 시간들과 거기서 엿본 어른들의 세계를 회상한다. 이 작품은 짙은 색깔의 의자가 무대 가득히 깔려 있는 카페에 흰 속치마를 입은 창백한 여인이 불안함과 초조함을 지닌 채 무언가로부터 조정당하는 인형처럼 등장하는 것으로 시작된다. 이 여인은 공연이 끝날 때까지 카페의 한 구석에서 조금씩 새어 나오는 불빛을 받으며 머문다. 그녀는 몽유병 환자처럼 긴 팔을 들었다 내리고 벽에 힘없이 기대거나 주저앉으며 기어오르려다가 좌절되는 동작을 느리게 반복한다. 어른의 세계와 단절된 아이의 무력함이 드러나는 것이다.

무대 앞쪽은 어른들의 세계이다. 쫓고 쫓기면서 의무적인 포옹과 애정에 면역된 고달픈 인생을 어쩔 수 없이 사는 이들의 행동이 전개된다. 난폭하게 여자를 낚아채는 남자, 또 그것을 거칠게 뿌리치는 여자, 아무런 감정도 없이 그들의 포옹을 기계적으로 계속 맺어 주는 남자가 움직이는 이 공간은 뒤의 공간과 지극히 대조적으로 보인다.

이 작품은 다른 작품들과 마찬가지로 근본적인 인간의 충동과 이러한 충동을 심리적·사회적으로 구속하는 것들을 다루고 있는데 바우쉬의 다른 작품들처럼 역시 기본 테마는 사랑과 불안이다. 이

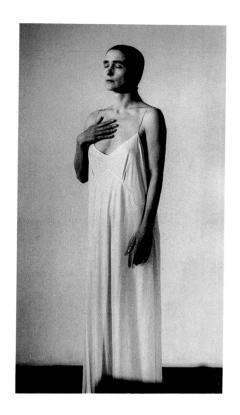

작품에서는 여자들이 남자에 의해 도구나 장식품처럼 사용되거나 폭행당하고 착취되는 장면들이 자주 나온다. 남녀는 사랑을 원하지만 왠지 모를 불안이 그들의 행동을 난폭하게 만들고 슬퍼 보이게 한다. 이 모든 것은 뒤에 유령같이 존재하고 있는 한 여인으로 말미암아 회상적인 분위기를 자아낸다.

혼란한 무대 또한 바우쉬의 특징이다. 때로는 잔디가, 때로는 카네이션이, 그러다가 물 속에서 실물 크기의 하마가 나타나기도 한다. 바우쉬의 예술을 이해하는 데는 별다른 준비가 필요하지 않다. 탄츠 시어터는 설명을 필요로 하지 않으며 그 자체를 즉각적으로 드러내기 때문이다.

바우쉬의 안무 의도를 가장 잘 받아들이는 사람은 새로운 것을 언제나 받아들일 수 있는 개방적이고 단순하며 평범한 감성과 영혼을 가진 이들이다. 여태까지 보아 왔던 무용을 생각하고 그 고정 관념으로 바우쉬의 무용을 보려는 관객들은 막상 그녀의 작품에서 대사나 몸짓을 접하게 되면 당황할 때도 있다. 그러나 자신의 선입 견을 제거하고 바우쉬의 작품을 감상하기 시작하면 대부분 3시간 이 넘는, 이 연극 같기도 하고 무용 같기도 한 긴 작품에 지루함은 커녕 끝없이 빠져 들게 될 것이다.

트왈라 타프
「밀면 밀린다(Push come to shove)」

트왈라 타프는 포스트 모던 댄스 그룹과 같은 세대로서 그들과 같은 시기에 무용 활동을 시작하였다. 놀랍게도 여러 분야에 걸친 다채로운 경력을 갖고 있던 타프는 가장 엄격한 개념의 작품에서 부터 텔레비전과 브로드웨이를 위한 춤까지 어떤 것이든 능수능란 하게 만들어 자본주의 시대 예술로 자신의 무용을 발전시켰다. 특 히 유쾌하면서도 동시에 도발적인 무용을 만들어 내는 그녀는 자 신의 수준을 대중에 맞추어 낮추지 않고도 대중이 원하는 것을 만 들 줄 아는 노련함을 지녔다.

「밀면 밀린다」는 이제 막 러시아에서 망명한 남자 무용수 미하일 바리시니코프의 재능을 돋보이게 한 아메리칸 발레단의 첫 작품이 다. 타프는 바리시니코프가 가진 러시아인의 희극적 재능을 살려 수많은 발레리나들과 어울려 장난치듯이 흥겹게 공연하도록 만들 었다.

작품은 세 명의 무용수가 하나의 모자를 갖고 추는 일종의 트리

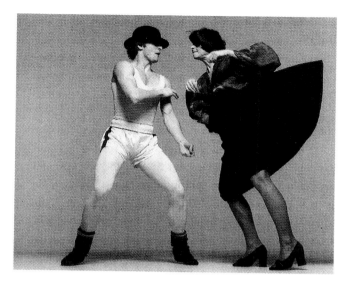

트왈라 타프 「밀면 밀린
다」 러시아에서 망명한
남자 무용수 바리시니코
프의 재능을 돋보이게 한
아메리칸 발레단의 첫 작
품으로 타프의 유머 감각
이 단연 돋보인다. 무용
의 과제는 춤추는 것이고
춤추는 육체는 무엇과도
비교할 수 없을 정도로
아름답다는 것을 새삼 느
끼게 하는 작품이다.(왼쪽,
아래)

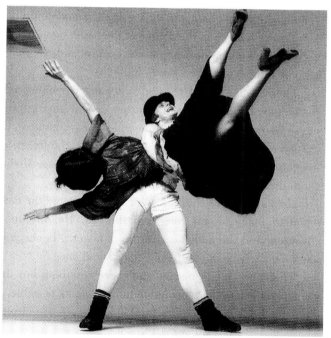

오로 시작된다. 남자 무용수는 번쩍이는 의상을 입고 어지러울 정도로 쉴 새 없는 회전과 도약을 하면서 때로는 균형을 잃어 넘어지고 비틀거리며 나가떨어지는가 하면 호기심에 찬 모습으로 멈추기도 한다. 모자는 주인을 찾는 마스코트처럼 계속해서 이 작품 전체를 통해 튕겨 다니고 출연자 모두는 이 모자를 쫓아다니느라 정신이 없다.

하이든의 심포니를 재즈풍으로 편곡한 음악에 맞춘 이 작품은 발레 기교를 경쾌한 재즈로 변화시키고 또 무용수들을 모든 방향으로 움직이게 하여 무대 위의 동작들이 우연하게 발생하는 것처럼 구성했다. 그러나 자세히 보면 서로의 관련성은 마치 자로 잰 듯 정확히 계산된 것이다. 매우 세심하게 만들어진 구성에 자발적이면서 우발적인 동작이 자유롭게 행해진다.

이 작품은 타프의 유머 감각이 단연 돋보인다. 또한 무용의 과제는 춤추는 것이고 춤추는 육체는 무엇과도 비교할 수 없을 정도로 아름답다는 것을 새삼 느끼게 하는 작품이다.

한국 현대 무용의 역사와 전망

 한국에서 열린 최초의 현대 춤 공연은 1926년 일본인 무용가 이시이 바쿠에 의해서였다. 예전의 춤이 대부분 기생들에 의하여 추어지고 유지된 기방 춤이었던 상황이라 비록 일본인에 의한 것이었지만 독일 표현주의 무용 공연은 획기적이었다.

 이 공연을 계기로 최승희, 조택원이 일본에 건너가 이시이 문하에서 배운 춤으로 자신들의 작품들을 만들어 발표한 것이 한국 현대 무용의 시초라고 보아야 할 것 같다. 그러나 식민지 상황에서 이들의 무용은 미국이나 유럽의 맹렬한 초기 현대 무용가들이 한 것처럼 개혁적이기보다는 당시 처해 있는 사회적 상황에서 별 거부감 없이 받아들여지는 춤이어야 했다. 말하자면 일반인들에게 지나치게 새롭거나 낯선 것보다는 한국인의 정서에 맞는 춤사위, 음악, 의상 등을 세련되게 극장화하여 현실에 대한 강한 불만의 표현보다는 흥이나 신명에 더 강조점을 둔 것이었다.

 이러한 정치적 안정주의적 현대 무용 경향은 당시 타분야에서 신극, 신소설 등이 등장한 것과 조류를 같이하여 신무용이라는 양식

을 탄생시켰다.

해방 이후 일본에서 활약하던 함기봉이 1946년 서울에 '조선 무용 교육 연구소'를 열었다. 이 연구소는 신흥 무용 기본, 무용 개론, 무용사, 무용 미학, 극장론, 무용 해부학, 무용 창작법 실제, 무용 교수법, 무용 교수 요목 연구, 조선 고전 무용 기법, 서양 고전 무용 기법, 각국 민속 무용 실제 등의 과목을 개설하여 당시의 젊은이들이 무용을 학문적으로 공부할 기회를 제공했다.

이 연구소에서 김경옥, 조동화, 정병호, 정막 등 오늘날 한국 무용계의 평론가 및 이론가들이 배출되었다. 이 시대 대부분의 무용은 최승희, 조택원의 아류였고 일본을 통하여 들어온 서양의 현대 무

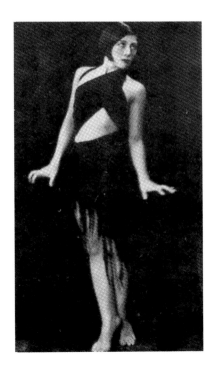

최승희「광상」 서구적인 외모와 현대적인 감각을 최대한 드러낸 「광상」이후 최승희는 한국적인 소재를 발굴하여 자신의 춤을 발전시킨다.

용 조류를 조금씩 받아들여 새로운 무용을 지향하려 했지만 그 경향은 이사도라 덩컨의 자연으로의 회귀에 영향을 받기보다는 루스 세인트 데니스의 이국 취향에 더 가까운 것이었다.

1950년대 말 일본에서 현대 무용을 공부한 박외선이 귀국하여 이화여대에서 가르치면서, 또 그 대학에 무용과가 생기면서 신무용을 하던 대부분의 무용가들은 한국 무용으로 방향을 돌리고 현대 무용은 대학이라는 울타리 안으로 들어가게 된다.

박외선은 최승희의 다음 세대로 일본에 건너가 다카다 세이코에게서 배운 뒤 수차례의 공연과 개인 발표회를 가지며 조택원의 파트너로 무대에 섰으나, 한국에 들어와서는 일본에서 배운 유럽식 현대 무용과 미국을 자주 왕래하며 흡수한 다양한 미국 현대 무용의 기법을 교단에서 가르치는 등 교육에 전념했다.

박외선에게서 배운 육완순이 1963년에 미국 유학에서 돌아와 경희대, 이화여대를 중심으로 마사 그레이엄 테크닉을 소개하고 대학생 현대 무용단인 '오케시스'를 창단하여 공연을 가짐으로써 한국인에 의해 소화된 서구의 현대 무용을 일반 관객들에게 선보이게 된다. 그러나 미국 현대 무용의 한 경향을 한국의 아카데미에서 가르치고 배우던 이 시기는, 한국 사회의 유교 정신과 대학의 기독교적인 분위기로 인해 새로움과 자유로움을 요구하는 창작적인 면보다는 기교를 연마하는 것에 더 치중하게 되었다.

1973년 재미 무용가 홍신자가 명동 국립극장에서 가진 공연은 한국 현대 무용의 개화에 간접적이나마 큰 영향을 끼쳤다. 현대 무용이라면 '그레이엄 테크닉'이라는 등식을 가지고 있던 한국 현대 무용계에 당시 뉴욕에서 성행하던 미니멀리즘적인 무용 개념을 선보인 홍신자의 작품들은 신선한 충격이 되었기 때문이다.

1975년에 현대 무용 동인 단체로서 '컨템포러리 무용단'이 생기면서 육완순 다음 세대 무용가들의 작품이 아카데미에서 극장으로 자리를 옮겨 발표된다. 그러나 미국 현대 무용의 역사가 전세대를 반성하고 그와 갈등 관계를 가지는 후세대의 역사인데 비하여 한국의 현대 무용은 상당히 안정적이고 소극적인 모습으로 변화되었다. 전세대와 후세대가 스승과 제자라는 등식 아래서 스승과 다른, 스승의 무용 세계를 뛰어넘는, 스승의 무용에 반기를 드는 무용은 비록 그것이 예술적인 기준에 의해서라도 불협화음을 유발할 수 있는 만큼 그 모험을 불사하는 용감한 후세대가 그리 많지 않았기 때문이다.

1980년대 초 한국 현대 무용계에는 해외에서 공부하고 돌아온 이들이 대거 등장한다. 음악, 미술 등 다른 분야의 많은 인재들이 해외 유학을 떠난 것과 달리 무용계는 1963년 육완순이 미국에서 귀국한 뒤 거의 다른 조류를 맛보지 않은 상태였는데 이정희, 박인숙, 정귀인, 장정윤 등이 미국에서, 최청자가 영국에서, 남정호가 프랑스에서 돌아와 활동을 시작하면서 한국 현대 무용계가 어느 정도 다양함을 가지게 되었다.

1979년에 시작하여 지금은 '서울 무용제'가 된 '대한 민국 무용제'를 통하여 현대 무용가들은 한국 무용계에서 가장 어린 세대이면서도 가장 극장적 요소를 잘 활용하는 이들로 부각되었다. 1982년부터 시작하여 1988년에 국제적 규모를 띠게 된 '국제 현대 무용제'를 현대 무용 협회가 개최하였고 뒤이은 현대 무용 진흥회의 창설은 조직적인 면에서 한국 무용계의 모범을 보이게 되었다. 또 이 시기를 통하여 한국 무용계를 오랫동안 지배해 온 한국 무용 대 외국 무용이라는 이분법이 한국 무용·발레·현대 무용이라는 삼분

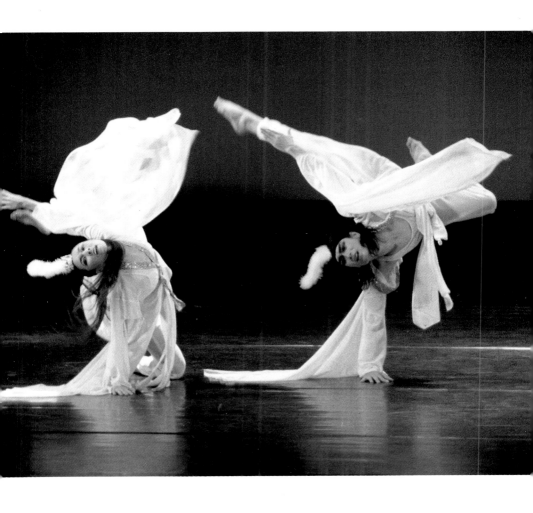

육완순「**실크로드**」 현대 무용가에 의해 시도된 한국적 정서 탐색은 단군 신화 등에서 그 모티프를 얻은 이 작품에 이르러 개화기를 맞는다.

법으로 돌려졌다. 그러나 이 과정에서 현대 무용이 대학을 중심으로 활동하고 있음에도 불구하고 이론과 창작 분야보다는 기교 연마 위주인 실기 분야에 치중하였기 때문에 본의 아니게 오늘날 한국 무용계의 지적·창작적 황폐함을 유도하였다고 볼 수 있다.

이 시기까지 현대 무용은 곧 외국 무용으로 인식되었는데, 그것은 창작의 대상이 서양의 전통이 주류를 이루었기 때문에 서양의 무용으로부터 자유롭지 못하고 또 종속적일 수밖에 없었다. 1980년대 중반부터 서양 현대 무용에 대한 무조건적인 수용에 조금씩 의문을 제기하면서 그에 따른 무용 주체성의 문제가 대두한다. 사실 현대 무용의 출발점인 최승희, 조택원 시대부터 지금까지 현대 무용은 항상 서양의 것을 수용해 왔으면서도 한편으로 우리 것을 하여야 한다는 강박 관념에 시달려 왔지만, 급변하는 해외 사조를 받아들이기에 너무 성급하여 그 문제를 진지하게 생각하기보다는 항상 서양 기법의 한국적 변형만을 모색해 왔던 것이다.

1980년대 중반에 들어서자 주체적인 무용이 본격적인 주제로 떠오르기 시작했다. 그 주된 이유로는 첫째, 아시안 게임과 88 서울 올림픽을 위한 문화 행사에 현대 무용가들이 참여해 세계인에게 보여 줄 무용을 만드는데, 그들이 신봉해 온 서양 현대 무용의 답습이나 모방만으로는 공연을 할 수 없는 상황에 놓인 것이다. 한국의 문화적 현실을 직시할 때 종전의 서양 현대 무용에 대한 맹목적 추종에 의문을 던지지 않을 수 없었던 것이다.

둘째, 현대 무용 협회가 1988년에 개최한 '한국 현대 무용 작가전'이라는 독무 기획을 들 수 있다. 이 기획은 '한국 무용'이라는 용어 아래 한국에서 이루어지는 창작 무용을 모두 수용한 첫 시도였다. 이것은 발레나 한국 무용을 추는 이들에게는 기존의 무용 기

법이나 공식에 기대지 않고 자신만의 개성적인 무용을 만드는 창작이라는 과제에 부딪치는 기회를 주었고, 현대 무용을 하는 이들에게는 이제껏 주로 서양의 초기 현대 무용가들이 추구한 군무의 역동성과 미학에 매달린 작업에서부터 독무를 통한 자기 무용 찾기를 위한 자기 인식과 성찰에 집중할 좋은 기회를 제공하였다.

셋째, 간간이 서양에서 소개되던 일본의 극단적인 현대 무용, 부토의 선구자 오노 가즈오나 야마다 세츠코 등의 국내 공연이 이루어지고, 에이코 코마, 케이 다케이 등의 일본 무용가들이 세계적인 현대 무용 작가로 입성하는 것을 보고 반드시 서양의 기법이 아니더라도 주체적으로 성공할 수 있다는 자신감을 얻었다.

넷째, 서양에서 가장 앞선 무용가들인 모리스 베자르(Bejart, Maurice), 로라 딘(Dean, Laura), 데보라 헤이(Hey, Deborah) 등이 비서구적인 무용에 관심을 보이고 있어 고유의 민족 무용에 대한 가치를 재확인하는 기회를 가지게 되었다.

마지막으로 국제화·세계화 시대에 부각된 제3세계 의식 곧 서양 무용이나 일본의 부토와 마찬가지로 우리도 나름대로 고유한 무용 문화를 수립해야 한다는 자각이 생긴 것으로 볼 수 있다.

이러한 구체적 움직임은 육완순의「실크로드」로부터 김복희, 김화숙의 일련의 작품, 이정희의「살풀이」연작, 박명숙의「초혼」, 최청자의「불림소리」, 남정호의「자화상」이후의 작품들과 박일규의「무천」, 정귀인의「흙」, 김기인의「스스로의 무용」등으로 다양하게 나타나고 있다. 이러한 상황에서 두 가지 현상이 나타나는데 우선 현대 무용의 한국적 시도는 한국 무용의 현대적 시도와 같은 의미를 지니고 있어 비록 그 출발점이 다르고 다른 방식으로 전개되더라도 지향점이 같아서 최근에는 실제로 동일선상에 놓여지고 있다

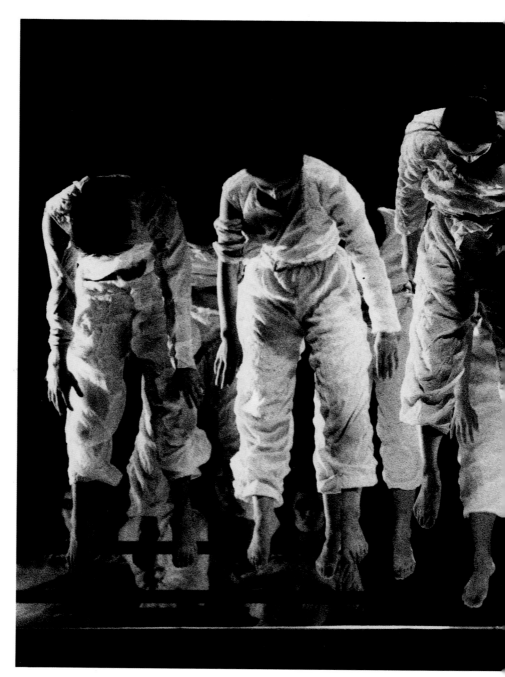

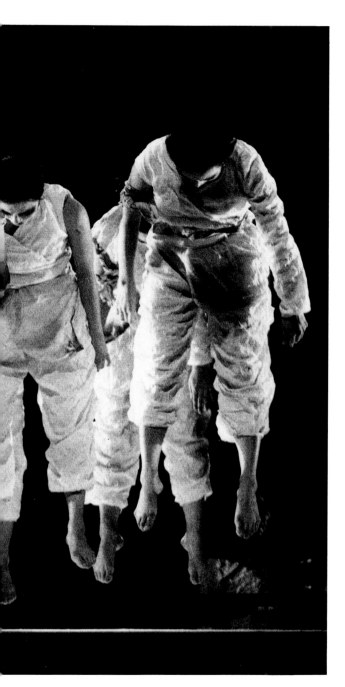

이정희 「살풀이 9」 한국인의 정서 가운데 한에 초점을 맞춘 살풀이 연작은 1980년대 한국 사회 분위기에 민감하게 반응했으며, 다매체적인 기법을 동원하여 화제가 되었다.

는 것이다. 또한 과거 무용가들의 한국적 무용 찾기가 '우리 것'으로 집약되는 반면 오늘날의 무용가들은 '자기 것'을 찾는 데 초점을 두고 있다는 점이다.

현대 무용은 컨템포러리 무용단 이후 그와 비슷한 성격을 가진 동인 단체가 무수히 생겨 동인 그룹 춘추전국시대가 되었으나 대부분의 단체가 출신 학교로부터 벗어나지 못하며 영세적이다. '대구 시립 무용단'을 제외하면 아직 국내에는 현대 무용을 하는 직업 무용단이 없다. 현대 무용계의 가장 큰 과제는 직업 무용단을 가지는 동시에 좋은 안무가를 길러 내는 풍토를 조성하는 것이다.

이것은 대학의 현대 무용 교육이 창작보다는 기교의 답습에 치중했음을 반성하고 개선할 때야 비로소 가능하다. 또한 현대 무용을 하는 이들은 잠재적인 안무가로서의 자신을 개발해야 한다. 기교의 답습보다는 새로운 무용 찾기를 계속할 때 아카데미를 벗어나서도 한 무용가로서 예술적으로 자립할 수 있으며 미국과 유럽의 발레단이 현대 무용가들에게 창작을 위촉하듯이 한국 무용단과 발레단도 한국의 현대 무용가에게 작품을 위촉하게 될 것이다.

이제 현대 무용은 교육 면에서나 예술 면에서나 좋든 싫든 한국 무용계를 이끌어 가게 되었다. 현대 무용은 국내 무용계에서 그 자리를 굳히는 데 사용된 에너지를 이제는 국외로 확장시키고 있으며 이미 어느 정도 진전을 보이고 있다. 과거 대부분의 해외 공연이 민속 무용이나 전통 무용에 의존하여 한국 무용을 알리는 차원이었다면, 한국 현대 무용은 세계의 현대 무용과 동일선상에서 평가받기 위하여 외국의 최첨단 조류에 동참하면서도 다른 문화에 종속되지 않고 자유롭고 실험적인 태도로 자기 무용 찾기의 노력을 계속하고 있다.

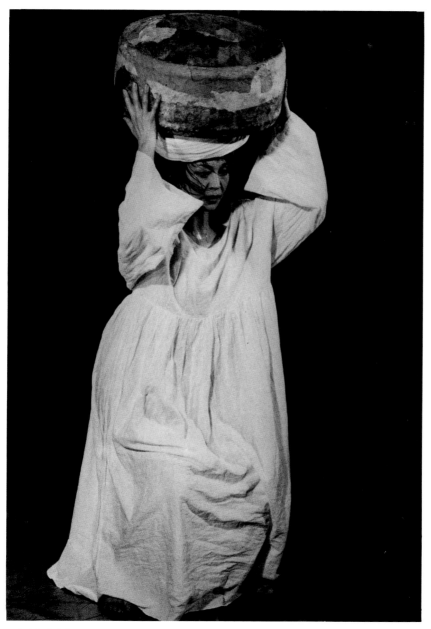

남정호 「**빨래**」 놀이와 노동이 교차하는 한국인의 심성을 현대적인 감각으로 드러내었다.

홍신자 「제례」 현대 무용이라면 '그라함테크닉'이라는 등식을 가지고 있던 1970년대 한국 무용계에 신선한 충격을 준 작품이다.

현대 무용가

- 로이 풀러(1862~1928)
- 이사도라 덩컨(1877~1927)
- 루스 세인트 데니스(1879~1968)
- 루돌프 폰 라반(1879~1958)
- 마리 뷔그만(1886~1973)
- 테드 숀(1891~1972)
- 마사 그레이엄(1894~1991)
- 한냐 홈(1898~1992)
- 도리스 험프리(1895~1958)
- 쿠르트 요스(1901~1979)
- 찰스 위드먼(1901~1975)
- 레스터 홀튼(1906~1953)

- 호세 리몽(1908~1972)
- 앨윈 니콜라이(1912~1993)
- 안나 소콜로우(1912~)
- 머스 커닝햄(1919~)
- 앤 핼프린(1920~)
- 폴 테일러(1930~)
- 앨빈 애일리(1931~1991)
- 트리샤 브라운(1936~)
- 피나 바우쉬(1940~)
- 트왈라 타프(1942~)
- 메러디스 몽크(1943~)

로이 풀러(Fuller, Loie)

1862. 미국 폴러스버그 출생
1891. 뉴욕의 카지노 극장에서 「뱀의 춤」으로 데뷔. 처음으로 무
 대에서 조명 사용
1892. 프랑스 뮤직홀 폴리 베르제(Folie Bergere)의 책임자가 됨
1896. 뉴욕 공연
1910~1915. 샌프란시스코 메트로폴리탄에서 일함
1927. 런던에서 마지막 공연
1928. 프랑스 파리에서 사망
• 교육 배경 : 쇼 비지니스용 춤과 음악
• 특징 : 커다란 천과 조명 효과를 춤에 이용
• 업적 : 최초로 조명 효과를 춤에 이용
• 예술적 교류 : 작가 예이츠, 뒤마, 조각가 로댕, 과학자 퀴리 부
 부, 화가 툴루즈 로트레크
• 영향을 준 무용가들 : 이사도라 덩컨, 루스 세인트 데니스
• 저서 : 『내 생애 15년(서문;아나톨 프랑스)』

이사도라 덩컨(Duncan, Isadora)

1877. 미국 샌프란시스코 출생
1897. 런던으로 가서 발레를 배우고 유럽을 돌아다니며 박물관에
 서 고대 그리스의 미를 재발견
1902. 로이 풀러를 만나 같이 공연하게 됨

로이 풀러

이사도라 덩컨 성의 해방과 자기 실현에 대한 여성들의 열망을 몸소 실현한 무용가로서 자연으로의 회귀를 기치로 자연을 자신의 춤의 스승으로 삼아 고대 그리스 미술을 공부한 덩컨의 춤은 모든 면에서 혁명적이었다.

1905. 첫 러시아 여행. 발레 루스의 예술가들과 만나고 왕실 발레
 학교 방문. 베를린에서 무대 미술가 고든 그리그를 만남
1908. 런던과 뉴욕의 메트로폴리탄 극장에서 공연
1909. 재정적 지원자인 오이겐 싱거와 만남
1913. 두 아이를 교통 사고로 잃음. 세 번째 러시아 여행
1914. 파리 근교에 덩컨 무용 학교 설립
1921. 모스크바에 덩컨 무용 학교 설립
1922. 러시아 시인 세르지 에세닌과 결혼
1925. 에세닌 자살
1927. 파리 모가도 극장에서 마지막 공연. 프랑스 니스에서 사망

- 교육 배경 : 독학으로 시와 철학을 공부. 델사르트식 움직임
- 특징 : 자연을 모방한 자유로운 움직임을 위하여 코르셋을 벗
 고 맨발로 춤을 춤. 무대 장치 없는 푸른 배경막. 일반 감상용
 음악을 반주로 사용하였음
- 업적 : 최초의 현대 무용 창시자
- 영향을 준 무용가들 : 후대의 모든 현대 무용가들
- 주요 작품 : 「아베마리아」(1914), 「마르세이즈」(1915), 「슬라브
 행진곡」(1916)
- 저서 : 『나의 생애』(1927)

루스 세인트 데니스(Denis, Ruth Saint)

1879. 미국 뉴저지 출생
1906. 담배 포스터에서 이집트 여신 이시스의 초상을 보고 영감을

얻은 「라다」 발표. 유럽 순회 공연

1914. 테드 숀과 결혼

1915. 테드 숀과 로스앤젤레스에서 데니숀 스쿨을 세우고 무용단 설립

1932. 데니숀이 해체된 뒤 독자적 노선—종교적 무용에 심취

1941. 인종 춤 센터인 '라 메리'세움

1960. 아델피 대학에서 '예술과 종교'강의

1968. 미국 캘리포니아에서 사망

- 교육 배경 : 사교춤, 암송법, 델사르트식 마임, 곡예
- 특징 : 이국적인 아름다움과 종교적인 숭고함
- 업적 : 미국 현대 무용의 창시자, 데니숀 스쿨 창립자
- 예술적 교류 : 무용가 테드 숀
- 영향을 준 무용가들 : 마사 그레이엄, 도리스 험프리, 찰스 위드먼 등 데니숀 스쿨 출신들
- 주요 작품 : 「독사」(1906), 「라다」(1906), 「올페와 유리디체」(1918)
- 저서 : 자서전 『끝나지 않은 생애』(1939)

루돌프 폰 라반(Laban, Rudolf von)

1879. 헝가리 포조니 출생

1910. 독일 뮌헨에서 춤과 공연 예술을 위한 학교 창설

1923~1925. 함부르크 발레 디렉터

1928. '무용 무보법(라바노테이션:Labanotation)' 발표

루돌프 폰 라반 무용학자인 라반은 무용을 학문적으로 연구할 수 있는 기틀을 마련하였다.

1936. 베를린 오페라 개막 공연 안무

1938. 나치 정권에 의해 반국가적 인물로 몰려 영국으로 감

1954. 영국에 '라반 센터' 창설

1958. 영국 웨이브리즈에서 사망

• 교육 배경 : 그림, 연기, 건축, 발레

• 업적 : 무용 이론가 및 교사로서 무용 무보법(Labanotation) 고안. 영국 라반 센터를 통해 무용수 및 안무가, 무용 이론가, 무용 치료 학자, 무용 교사, 무용 비평가 등 배출

• 영향을 준 무용가들 : 마리 뷔그만, 쿠르트 요스, 리자 울만

• 주요 작품 : 「한여름밤의 꿈」(1924), 「동작의 합창」(1930), 「살로메의 일곱 베일의 춤」(1930).

• 저서 : 『세계의 무용』(1920), 『안무』(1926), 『글자 무용』(1928), 『무용을 위한 인생』(1935), 『현대 교육 무용』(1948), 『무대 움직임 지침』(1950), 『무용의 원리와 움직임 도해』(1956), 『안무 기록법』(1966)

마리 뷔그만(Wigman, Mary)

1886. 독일 하노버 출생
1920. 드레스덴에 학교 세움
1928. 런던 데뷔 공연
1930. 미국 공연 및 미국에 뷔그만 무용 학교 설립
1935. 베를린 올림픽에 출연하였으나 반국가적 인물로 몰려 2,000
　　　명의 학생이 재학중이던 학교가 해체됨
1945. 라이프치히에 다시 학교 설립
1949. 서베를린으로 옮김. 마지막까지 그 곳에서 가르치면서 작품
　　　을 발표
1973. 독일 서베를린에서 사망

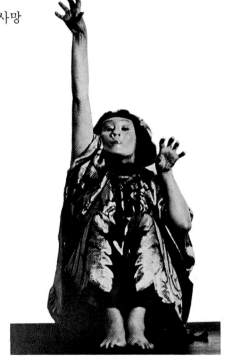

마리 뷔그만 「마녀의 춤」 인
간의 본성 가운데 악을 표출
한 무용가는 뷔그만 이전엔
없었으며 그녀 이후에도 아주
드문 편이었다.

- 교육 배경 : 에밀 자크 달크로즈의 리듬 체조, 라반의 움직임
- 특징 : 음악에서 무반주나 타악기 반주를 사용하고 가면을 활
 용. 죽음, 불안, 슬픔, 공포, 고통, 향수, 악 등의 충격적이고 비
 애적이며 우울하고 어두운 인간 경험에서 비롯된 감정을 춤의
 주제로 삼음
- 업적 : 독일 표현 무용의 선구자
- 영향을 준 무용가들 : 한냐 홈, 헤럴드 크로이츠버그, 마사 그
 레이엄, 쿠르트 요스, 피나 바우쉬와 모든 표현주의 무용가들
- 주요 작품 : 「마녀의 춤」(1914), 「올페와 유리디체」(1947), 「봄
 의 제전」(1957)
- 저서 : 『독일 춤 예술』(1935), 『춤의 언어』(1966),

테드 숀(Shawn, Ted)

1891. 미국 미주리 주 출생
1913. 노아 쿠드의 파트너로 무용 데뷔
1914. 루스 세인트 데니스와 결혼
1915. 데니숀 스쿨과 무용단 창설
1932. 데니숀 스쿨 해체, 스프링필드 대학에 무용 기초 과정을 필
 수 과목으로 개설
1933. 매사추세츠의 농장에 제이콥스 필로우 무용단의 본거지를
 만들고 '제이콥스 필로우 페스티벌(Jacob's Pillow Festival)'
 을 매년 여름 개최하였음. 남성 무용단 창단(1933~1940)
1972. 미국 플로리다에서 사망

테드 숀 수많은 강연과 시범 공연 그리고 저술 등을 통해 미국 대학에 무용을 보급했으며, 무엇보다도 남성 체육인들의 훈련법에 지대한 영향을 미쳤다.

- 교육 배경 : 신학, 발레, 사교춤, 델사르트식 표현법
- 특징 : 미국의 대륙적 기질. 호전적이며 남성적. 흑인, 카우보이, 노동자를 소재로 다룸
- 업적 : 데니숀 스쿨 설립. 제이콥스 필로우 페스티벌 개최. 수많은 강연, 시범 공연과 저술로 미국 대학에 무용을 보급. 남성체육인들의 훈련법에 영향을 미침
- 예술적 교류 : 무용가 루스 세인트 데니스
- 영향을 준 무용가들 : 마사 그레이엄, 도리스 험프리, 찰스 위드먼
- 주요 작품 : 「키네틱 몰파이」(1935), 「아, 자유」(1937), 「시간의 춤」(1938)
- 저서 : 『모든 작은 동작』(1945), 『천일과 그 밤에』(1960)

마사 그레이엄(Graham, Martha)

1894. 미국 펜실베이니아 주 엘리게니 출생
1916. 데니숀 스쿨에 들어감
1918. 데니숀 무용단에서 활동
1926. 독자적인 첫 공연 가짐
1927. 마사 그레이엄 현대 무용 학교 설립
1929. 무용단을 조직하여 국내 및 국제 공연 시작
1948. 무용수 에릭 호킨스와 결혼
1950. 유럽 공연
1954. 런던 공연

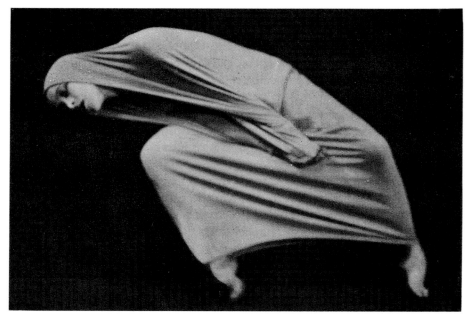

마사 그레이엄 「애가」 이 작품은 수축성이 강한 천 안에서 관절의 움직임을 효과적으로 사용하여 비애의 느낌을 강하게 표현하였고, 무엇보다도 그레이엄의 탁월한 무대 의상 감각이 돋보인다.

1955~1956. 정부 지원으로 동양권 순회 공연 여행

1957. 서베를린에서 솔로 공연

1959. 조지 발란신과 공동 작업한 「에피소드」가 뉴욕시티 발레단
 에 의해 공연됨

1963. 에딘버그 페스티벌 참가

1968. 멕시코 올림픽에서 공연

1969. 무대에서 마지막 공연

1975. 마고트 폰테인과 루돌프 누리예프를 위한 「루시퍼
 (Luschifer)」 안무

1991. 미국 뉴욕에서 사망

• 교육 배경 : 데니숀 스쿨

- 특징 : 고대 그리스 신화를 통한 인간 내면의 갈등, 미국 개척기의 청교도 정신 표현. 수축과 이완의 법칙에서 나오는 긴장된 각진 자세 위주의 움직임
- 업적 : 호흡을 바탕으로 하여 수축과 이완의 원리에 입각한 현대 무용 기교 고안
- 예술적 교류 : 음악가 루이 홀스트. 미술가 이사무 노구치
- 주요 작품 : 「댄스」(1929), 「태초의 신비」(1931), 「모든 영혼은 곡예」(1939), 「세상에 보내는 편지」(1940), 「마음의 동굴」(1946), 「밤으로의 여로」(1947), 「천사의 유희」(1948), 「클리템 네스트라」(1958)
- 영향을 준 무용가들 : 에릭 호킨스, 펄 랭, 로버트 코헨, 버트램 로스와 그레이엄 테크닉을 배운 모든 현대 무용가들
- 저서 : 『마사 그레이엄 노트북』(1973)

한냐 홈(Holm, Hanya)

1898. 독일 브롬스 출생
1921. 달크로즈 학교에서 나와 마리 뷔그만 학교의 강사가 되고 뷔그만의 작품에 출연
1931. 미국의 뷔그만 무용 학교 책임자로 뉴욕으로 가게 됨
1936~1967. 한냐 홈 스튜디오를 설립하여 그 곳에서 지도 및 작품 발표
1939. 텔레비전 공연에 참가
1941. 서부 콜로라도 스프링에 자신의 무용 센터를 세워 매년 여

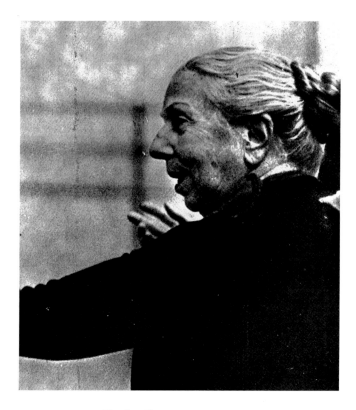

한나 홈 독일 표현주의 무용과 미국 현대 무용을 비교 해부한 무용가이다.

　　　를 지도함

1948. 이 시기부터 많은 코미디 뮤지컬의 안무를 맡음

1956. 오페라 안무

1992. 사망

- 교육 배경 : 달크로즈의 리듬 체조. 뷔그만의 표현 무용. 피아노 연주 습득
- 특징 : 공간을 강조하는 뷔그만의 접근법에 미국 무용의 자유로운 리듬과 속도감을 채택. 사회 비판적 주제
- 업적 : 자발적인 동작을 유도하는 교수법. 마리 뷔그만의 표현주의를 미국에 전승. 코미디 뮤지컬과 오페라에 현대 무용 도

입. 현대 무용의 TV 제작에 선두
- 영향을 준 무용가들 : 발레리 베티, 앨윈 니콜라이, 뮤레이 루이스, 글렌 테틀리
- 주요 작품 : 「흐름」(1937), 「키스해 줘요, 케이트」(1948), 「마이 페어 레이디」(1956), 「캐밀롯」(1960)

도리스 험프리(Humphrey, Doris)

1895. 미국 일리노이 주 오크파크 출생
1917. 데니숀 스쿨과 무용단에 들어감
1920. 안무 시작
1932. 데니숀 해체 뒤 찰스 위드먼과 함께 '험프리 · 위드먼 그룹' 이라는 무용단을 만들어 1942년까지 지속시킴
1944. 마지막 무대에서 「심판」을 발표함
1946. 호세 리몽 무용단의 예술 감독이 되어 1957년까지 머물면서 안무 및 지도를 함
1955. 줄리아드 무용 극장의 책임자가 되어 무용 이론과 무용 구성 강의를 함
1957. 유럽 순회 공연
1958. 미국 뉴욕에서 사망
- 교육 배경 : 민속 무용, 나막신 춤, 곡예 춤, 발레
- 특징 : 영적인 세계와 숭고한 인간 의지 표출. 자연의 리듬에 기초. 현대 사회에서의 인간의 역할 제시
- 업적 : 균형과 불균형의 원리로 '낙하와 회복'을 중심으로 한

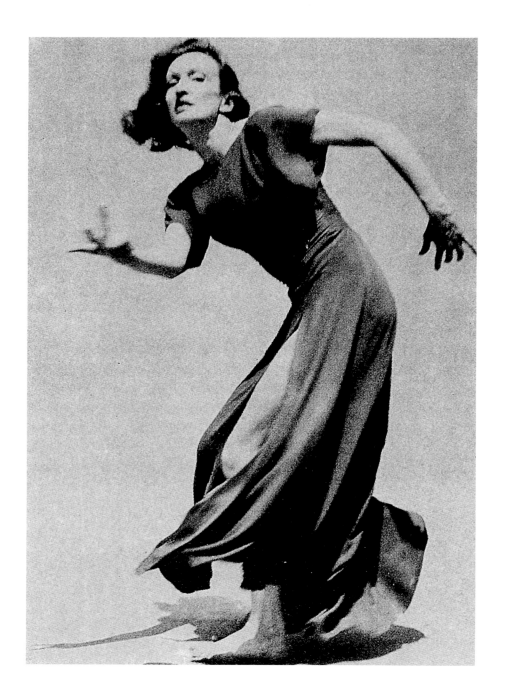

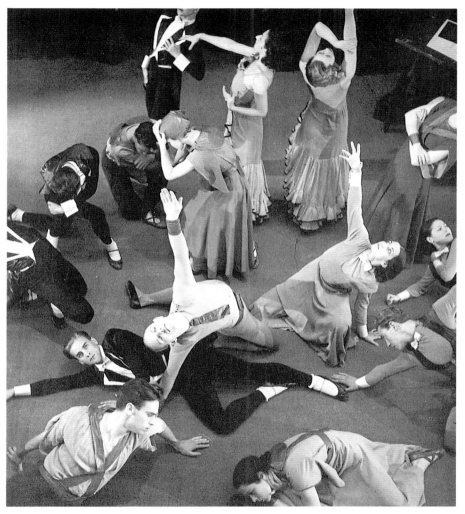

쿠르트 요스 「녹색 테이블」 발레 기법의 정신적인 면과 가벼움을 현대 무용 기법의 자유 분방함과 배합한 요스의 작품에선 마임, 제스처가 사용되어 풍자적이고 부조리한 사회 속의 인간 삶을 적절하게 표현한다. (위)

도리스 험프리 현대 무용 안무에 관한 책을 최초로 저술한 지적인 무용가이다. (옆면)

현대 무용 기교 고안. 줄리아드 무용 극장 설립

- 영향을 준 무용가들 : 호세 리몽, 포린 코너, 루스 커리어, 시빌 세러
- 주요 작품 : 「물의 연구」(1928), 「벌의 생활」(1928), 「퀘이커 교도」(1929), 「선택된 무용」(1931), 「3부극」(1935), 「뉴 댄스」(1935), 「브란덴부르크 콘체르트 4번」(1956)
- 저서 : 『창작 무용의 예술』

쿠르트 요스(Joose, Kurt)

1901. 독일 바세르 알딩겐 출생
1921. 슈투트가르트 음악 학교에서 라반의 작품을 보고 라반의 제자가 됨
1924. 뮌스터 시립 극장의 무용단장
1927. 에센에서 폴스방 학교(Folkswang School)를 세우고 그 다음 해에 폴스방 연극, 음악 스튜디오 개설
1929. 무용수 아이노 시몰라와 결혼
1930. 에센 오페라 발레단의 단장
1932. 파리의 국제 무용 협회 주최 국제 안무 대회에서 「녹색 테이블」로 1등을 함
1933. 뉴욕 첫 공연
1934. 나치를 피해 영국으로 건너가 1949년까지 머묾
1948. 칠레 국립 발레 객원 안무
1949. 에센으로 돌아가 폴스방 학교에서 지도와 창작을 계속함

1979. 독일 하이브론에서 사망
- 교육 배경 : 음악, 라반의 신체 표현법, 고전 발레
- 특징 : 발레 기법의 정신적인 면과 가벼움을 현대 무용 기법의 자유 분방함과 배합하였음. 마임, 제스처가 사용되며 풍자적이고 부조리한 사회 속의 인간 삶을 표현
- 업적 : 독일에서 무용 학교를 통한 체계적인 무용 교육 도입, 사회학적 관점에서 본 현대 춤 제시
- 예술적 교류 : 음악가 프리츠 코헨
- 주요 작품 :「녹색 테이블」(1932),「옛 비엔나의 무도회」(1932),「일곱 명의 영웅들」(1933)

찰스 위드먼(Weidman, Charles)

1901. 미국 네브래스카 출생
1920. 데니숀 스쿨과 무용단에 들어감
1928. 데니숀을 나와 도리스 험프리, 포린 로렌스와 함께 독자적으로 공연
1930~1944. 험프리와 함께 브로드웨이 작품 제작에 참여
1945. 자신의 무용 학교와 무용단 설립
1950. 미국 서부 해안 지방을 중심으로 활동
1960. 뉴욕에서 조각가 미카엘 산타로와 함께 '두 개의 표현 예술 극장(The Expression of Two Art Theater)'을 설립하여 공동 작업
1975. 미국 뉴욕에서 사망

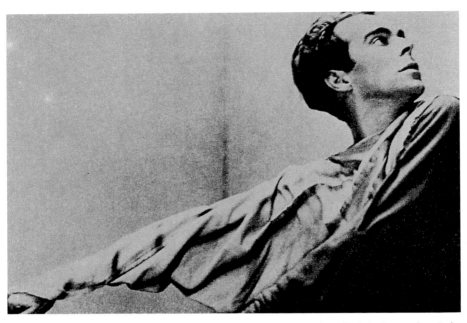

찰스 위드먼 풍자와 해학을 담은 춤을 구사하는 위드먼은 브로드웨이 춤의 대부 밥 포스의 스승이기도 하다.

- 교육 배경 : 그림, 디자인, 데니숀 스쿨
- 특징 : 마임, 유머와 아이러니, 해학성, 무용수 개개인의 특성 존중
- 업적 : 현대 무용에서 마임 및 희극적 요소 도입
- 예술적 교류 : 조각가 미카엘 산타로
- 영향을 준 무용가들 : 호세 리몽, 시빌 세러, 엘리노어 킹, 밥 포스
- 주요 작품 : 「행복한 위선자」(첫 작품) 「아버지는 소방수였다」 (1943), 「남성과 여성의 싸움」(1953), 「섹스는 필요한가」(1959).

레스터 홀튼(Horton, Lester)

1906. 미국 인디애나폴리스 출생
1928. 인디애나폴리스 시립 극장의 디자이너 겸 무대 감독
1934. 레스터 홀튼 무용단 설립. 서부 연안 및 뉴욕에서 수차례
 공연을 가짐
1953. 제이콥스 필로우 페스티벌에서 작품 발표. 미국 로스앤젤레
 스에서 사망
• 교육 배경 : 발레, 일본의 전통 무용, 인디언 춤, 인류학
• 특징 : 인디언 춤과 일본 무대를 연구한 이국적인 소품과 무용
 과의 접근
• 업적 : 미국 현대 무용의 서부권 개척, 무용 훈련을 위한 해부

레스터 홀튼 서부에서 발생한 미국 현대 무용을 계승하면서 인류학적인 태도로 무용에 접근하였다.

학적 측면에서 개발된 홀튼 기법 개발
- 영향을 준 무용가들 : 앨빈 애일리, 벨라 레위스키, 제임스 투르이트
- 주요 작품 : 「살로메」(1934), 「봄의 제전」(1937), 「정복」(1938)

호세 리몽(Limon, Hose)

1908. 멕시코 쿨리아칸 출생
1915. 미국 애리조나로 이주
1930. 헤럴드 크로이츠버그의 공연을 보고 무용가가 될 결심을 하고 험프리 · 위드먼 학교에서 배운 뒤 10년 동안 그 무용단의 단원으로 있었음
1942. 의상 디자이너인 포린 로렌스와 결혼
1947. 험프리를 예술 감독으로 한 호세 리몽 미국 무용단 설립
1954. 미국 문화 교류 사절단으로 남미 순회 공연
1957. 유럽 순회 공연
1964. 뉴욕 주 아메리칸 댄스 시어터의 현대 무용 그룹 예술 감독이 됨
1972. 미국 뉴저지에서 사망
- 교육 배경 : 그림, 음악, 험프리 · 위드먼 테크닉, 고전 발레
- 특징 : 멕시코 민속과 종교적 · 역사적 주제를 다룸
- 업적 : 험프리에서 시작된 낙하와 회복의 원리로 이루어진 기법 완성
- 영향을 준 무용가들 : 포린 코너, 루카스 호빙, 베티 존스, 루스

호세 리몽 험프리에서 시작된 낙하와 회복의 원리로 이루어진 기법을 완성한 호세 리몽은
자신의 작품에서 종교적·역사적 주제를 다루었다.

커리에, 루이스 팔코
- 주요 작품 : 「무어인의 파반느」(1949), 「라 말린체」(1949), 「배반자」(1954), 「그럴 시간이 있다」(1956)

앨윈 니콜라이(Nikolais, Alwin)

1912. 미국 코네티컷 출생
1933. 마리 뷔그만의 공연을 보고 자극을 받음
1938. 베닝통 여름학교에서 한냐 홈을 만나 제자가 됨
1948. 뉴욕의 헨리 스트리트 플레이하우스(Henry Street Play House) 무용 책임자
1956. 앨윈 니콜라이 무용단 창설
1965. 유럽 순회 공연
1968. 파리 데뷔
1978. 프랑스 앙제의 '국립현대무용센터(CNDC)' 첫번째 예술 감독이 됨
1993. 사망
- 교육 배경 : 음악, 한냐 홈 테크닉
- 특징 : 자기 작품의 안무뿐만 아니라 무대 장치 및 작곡을 함. 여러 매체를 복합적으로 활용. 감정(emotion)보다는 동작(motion)이 우선인 작업. 무용수를 비인간화시켜 물체의 하나로 보이고자 함
- 업적 : 추상 무용의 선두
- 예술적 교류 : 무용가 뮤레이 루이스

앨윈 니콜라이 무대의 마술사로 부릴 만큼 무대 기술과 조명 효과를 적절하게 사용한 니콜라이는 무용수가 인간적인 것을 초월하여 물체의 일부가 되게 하였으며, 다른 분야 예술가의 힘을 빌리지 않고서도 스스로 공간적·시간적인 것을 해결하려 하였다.

- 영향을 준 무용가들 : 필리스 람후트, 카롤린 칼송, 수잔 버지
- 주요 작품 :「장력의 관련」(1953),「가면」,「버팀목 그리고 이동체」(1953),「만화경」(1955),「프리즘」(1956),「텐트」(1968)

안나 소콜로우의 수업 광경 심리적이며 철학적인 소콜로우의 무용은 무용수와의 끝없는 신뢰 속에서 만들어진다.

안나 소콜로우(Sokolow, Anna)

1912. 미국 하트포트 출생
1930~1939. 그레이엄 무용단에 있으면서 루이 홀스트의 조수 역
 을 함
1935. 메트로폴리탄 오페라 학교에서 발레 시작. 러시아에 7개월
 동안 머물면서 지도 및 창작
1939. 멕시코 문화성 초청으로 9년 동안 멕시코에서 활동
1953. 이스라엘 무용단 지도
1967. 뉴욕 정착
1970. 안나 소콜로우 플레이어 프로젝트 무용단 운영
• 교육 배경 : 그레이엄 테크닉, 홀스트의 이론, 고전 발레
• 특징 : 인종과 사회 문제 또는 현대 인간의 존재 가치를 표현.
 다양한 음악적 취향
• 업적 : 세계 각국에서 지도 활동하면서 현대 무용을 보급
• 주요 작품 : 「투우사의 죽음을 위한 애도」(1953), 「서정조곡」
 (1953), 「꿈」(1961), 「사막」(1967)

머스 커닝햄(Cunningham, Merce)

1919. 미국 워싱턴 주 출생
1937. 시애틀의 코니시 학교에서 존 케이지와 보니 버드를 만나
 무용 시작
1938. 레스터 홀튼 안무에 출연

1939. 베닝톤 여름학교에서 그레이엄과 만나 뉴욕으로 가서 그레이엄 무용단 단원이 됨. 아메리칸 발레 스쿨에서 발레 배움

1944. 최초로 독무 공연. 존 케이지와의 공동 작업 시작

1945. 그레이엄 무용단 나옴. 파리 데뷔

1953. 블랙 마운틴 대학에서 커닝햄 무용단 창단

1959. 뉴욕에서 커닝햄 스튜디오 설립

1964. 유럽 장기 순회 공연

1966. 제4회 국제 무용 대회에서 안무로 금메달 수상

1974. 비디오를 위한 최초의 작품 「West beth」 발표

1976. 아비뇽 페스티벌 30주년 기념 축제에 초청되어 그 뒤 수차례 이 페스티벌에서 공연함

1982. 프랑스 문화성으로부터 예술 훈장 받음

• 교육 배경 : 탭 댄스, 홀튼 · 그레이엄 테크닉, 고전 발레
• 특징 : 우연성, 불확실성, 즉흥성을 바탕으로 한 안무. 음악, 미술, 스토리와 독립적인 관계. 발레의 반복 동작과 우아한 자세에 현대 춤의 팔과 척추의 유연함이 배합된 동작.

커닝햄의 무용은 아래의 원칙에 입각한다.

1) 어떠한 동작도 무용의 소재가 될 수 있다.

2) 어떠한 차례도 타당한 구성 방법이 될 수 있다.

3) 모든 신체 부위들이 사용될 수 있다.

4) 다른 분야의 예술과 춤은 그 나름의 독립된 논리와 정체성을 지닌다.

5) 무용단의 모든 무용수는 독무자가 될 수 있다.

6) 어떠한 공간에서도 춤을 출 수 있다.

7) 어떠한 것에 관해서도 무용이 성립한다.

머스 커닝햄 발레의 반복 동작과 우아한 자세에 현대 춤의 팔과 척추의 유연함이 배합된 동작을 시
도한 머스 커닝햄은 현재 76세의 나이에도 노익장을 과시하며 무대에서 춤을 추어 무용인들에게 신
선한 자극을 주고 있다.

- 업적 : 무용의 모든 가능성을 제시하여 포스트 모던 댄스의 계기를 마련해 줌. 비디오 무용 분야 개척
- 예술적 교류 : 음악가 존 케이지, 미술가 로버트 라우센버그, 야스퍼 존스 및 50년대 아방가르드 예술가들
- 영향을 준 무용가들 : 비올라 파버, 스티브 팩스톤, 더글라스 던 및 포스트 모던 댄스의 무용가들
- 주요 작품 : 「이벤트, 현장」(1979), 「경로」(1982), 「하루 혹은 이틀」(1973), 「그림들」(1984)
- 저서 : 『안무에 관한 노트』(1968), 『무용수와 춤』(1980)

앤 헬프린(Halprin, Ann)

1920. 미국 위네트카 출생
1945. 험프리·위드먼과 함께 공연
1948. 샌프란시스코에 스튜디오 설립
1955. 샌프란시스코에서 댄스 워크숍을 개최하여 화가, 음악가, 무용가들의 공동의 장 마련
1959. 매년 여름 개최하는 워크숍으로 젊은 예술가들을 자극하여 포스트 모던 댄스의 계기를 마련
1963. 유럽의 '아방가르드 페스티벌'에서 주목받음
1967. 뉴욕 데뷔, 나체 공연으로 물의 일으킴
1969. 건축가와 다민족 공동체를 위한 워크숍 개최
- 교육 배경 : 하버드 디자인 학교 출신, 험프리·위드먼 테크닉
- 특징 : 놀이, 일상적 행위, 즉흥에 바탕을 둠

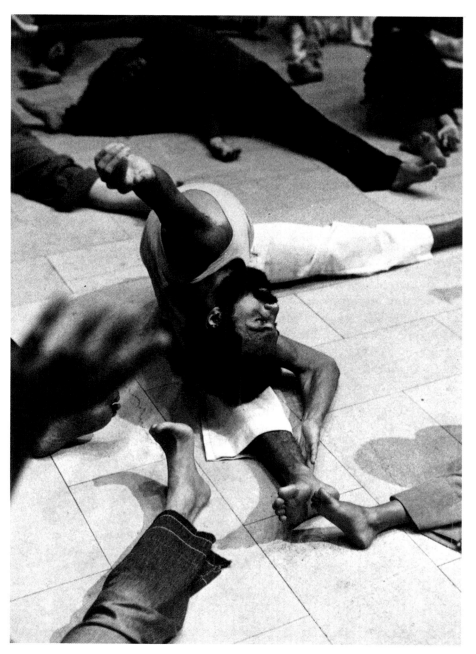

앤 헬프린의 샌프란시스코 무용가 워크숍 광경

- 업적 : 댄스 워크숍을 개최하여 포스트 모던 댄스 운동의 도화선이 됨
- 예술적 교류 : 건축가 로렌스 핼프린 및 워크숍에 모인 각 분야의 예술가들
- 영향을 준 무용가들 : 뮤레이 루이스, 제임스 워링, 메러디스 몽크, 이본느 레이너
- 주요 작품 : 「미국의 새들」(1963), 「행렬과 변화들」(1967)

폴 테일러(Taylor, Paul)

1930. 미국 펜실베이니아 주 출생
1953. 펄 랭의 작품을 통해 등단. 머스 커닝햄 작품에 출연
1954. 자신의 무용단 창설
1955~1961. 마사 그레이엄 무용단 독무자
1960. '파리 무용 페스티벌' 최고 안무상 수상. 헨리 스트리트 플레이 하우스에서 제임스 워링과 만나 공연
1963. 해외 순회 공연
- 교육 배경 : 회화, 수영, 체조, 그레이엄·험프리·리몽의 기법, 안토니 튜더의 발레
- 특징 : 인간 본성의 어두운 면을 풍자적으로 표현. 고전적 양식과 역동적인 움직임 바탕. 조지 발란신과 머스 커닝햄의 혼합 양식이라는 평도 들음
- 업적 : '아메리칸 댄스 페스티벌'에서 고정적인 지도 창작으로 많은 젊은 무용인들에게 영향을 미침

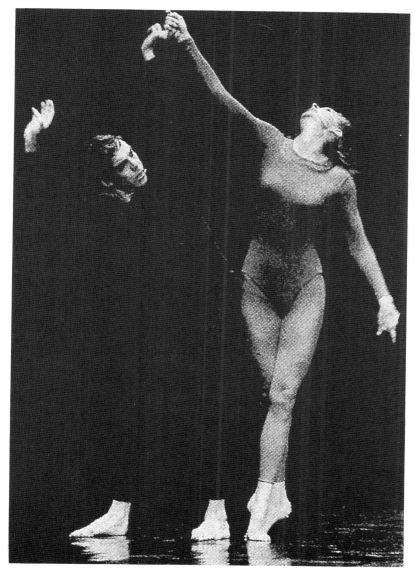

폴 테일러 건장한 체구의 테일러는 처음에는 실험적인 노선을 걸었으나 나중에 안정된 테크닉을 바탕으로 한 유머러스한 작품을 만들었다.

- 예술적 교류 : 화가 로버트 라우센버그, 야스퍼 존스
- 영향을 준 무용가들 : 트왈라 타프, 다니엘 윌리엄, 베티 드종, 카롤린 아담
- 주요 작품 : 「세 개의 묘비명」(1956), 「후광」(1962), 「천체」(1966), 「갈라진 제국」(1976), 「리허설」(1980)

앨빈 애일리(Ailey, Alvin)

1931. 미국 텍사스 출생
1950. 홀튼 무용단 단원으로 등단
1953~1954. 홀튼 사망 뒤 무용단 해체까지 예술 감독으로 재직
1958. 뉴욕에서 앨빈 애일리 무용단 창단
1960. 「계시」 발표 이후 주목을 받고 세계 순회 공연
1991. 사망
- 교육 배경 : 체조, 연기, 홀튼 · 그레이엄 · 워드먼 · 소콜로우 테크닉, 고전 발레
- 특징 : 흑인의 유산과 경험을 통한 극적인 것들을 표현. 재즈 무용의 풍부한 감성과 그레이엄의 몸통 사용법의 결합. '아프로 카브리안(Afro-Cabrian)' 리듬의 충동 배합
- 업적 : 최초의 흑인 직업 무용단 창단
- 주요 작품 : 「계시」(1960), 「나를 붙잡아 주오, 예수여」(1964), 「외침」(1971)

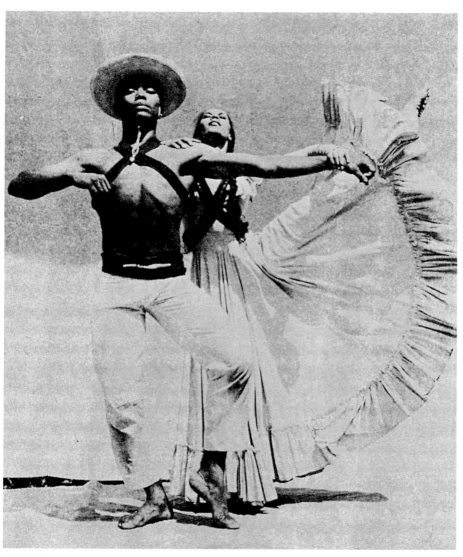

앨빈 애일리 초기에는 스승인 레스터 홀튼의 영향으로 히스패닉계 문화에 접근한 애일리는 곧 자신의 문제로 시선을 돌려 흑인의 유산과 경험을 통해 극적인 것들을 표현해 내었다.

트리샤 브라운(Brown, Trisha)

1936. 미국 워싱턴 출생
1958~1959. 리드 칼리지 무용과에서 자신이 개발한 즉흥 무용법
　　　을 가르침
1959. 샌프란시스코에서 열린 앤 햴프린의 무용 워크숍 참가
1960. 뉴욕에서 로버트 던의 강좌를 듣고 존 케이지 방법론 연구
1962. 이본느 레이너, 시몬 폴티, 스티브 팩스톤, 데이비드 고든,
　　　루신다 차일드 등과 함께 저드슨 그룹 창단
1970. 자신의 무용단 조직. 파리 등단
1973. 그랜드 유니온 그룹 결성
1985. 뉴욕시티 센터에서 공연
1987. 프랑스 앙제의 CNDC 초청 안무가
• 교육 배경 : 뮤지컬, 곡예, 탭 댄스, 고전 발레, 재즈 댄스. 밀스
　칼리지 무용 전공. 그레이엄, 험프리, 리몽, 루이 홀스트, 머스
　커닝햄, 앤 햴프린, 로버트 던, 존 케이지에게서 배움
• 특징 : 일상적 동작, 신체의 무게에 대한 연구. 무용 공간 영역
　의 확대. 설치 미술과의 연계 작업
• 예술적 교류 : 저드슨 교회 무용 그룹과 그랜드 유니온에 가입
　된 모든 무용가들
• 주요 작품 : 「줄」(1966), 「겁장이」(1969), 「지붕」(1971), 「벽 위를
　걷다」(1971), 「스페인 춤」(1977), 「세우고 다시 세운다」(1983),
　「칼멘」(1986)

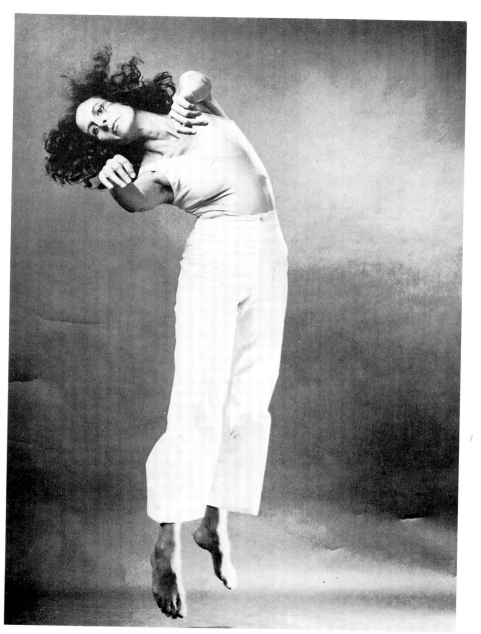

트리샤 브라운 브라운은 포스트 모던 댄스 계열의 무용가 가운데 기존의 현대 무용계에 성공적으로
정착한 무용가이다.

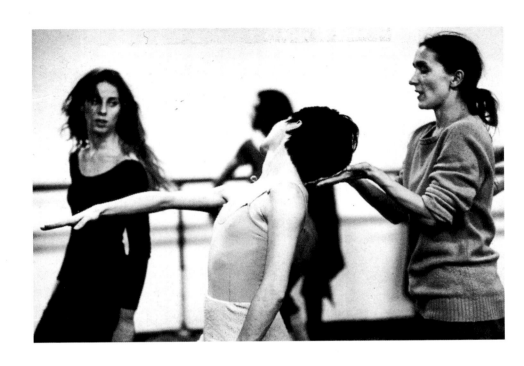

무용수를 지도하고 있는 피나 바우쉬 피나 바우쉬의 부퍼탈(Wuppertal) 무용단에 의해 세계적으로 알려진 표현주의 무용극은 새로운 춤 형식으로 고전 발레에서부터 자연스런 움직임과 반복 그리고 1970년대의 자유스러운 어휘까지 채택한 시각적인 것이었다.

피나 바우쉬(Bausch, Pina)

1940. 독일 솔링겐 출생
1954. 에센 폴스방 학교 입학
1958. 뉴욕 줄리아드 음악 학교 무용학과 입학
1959. 뉴 아메리칸 발레 안토니 튜더 안무 출연
1960. 에센으로 돌아옴. 쿠르트 요스의 조수로 일함
1969. 「시간의 바람 속에서」로 쾰른 안무 경연 대회 1등상 수상
1977. 부퍼탈 댄스 시어터 단장
1977. 프랑스 데뷔 공연
1979. 극동아시아 공연
1984. L.A.올림픽 초청 공연
현재. 부퍼탈 댄스 시어터 단장과 에센 폴스방 학교 책임자로 있
 으면서 세계 주요 페스티벌에서 공연
• 교육 배경 : 쿠르트 요스, 폴 테일러의 현대 춤 테크닉과 안토
 니 튜더의 발레
• 특징 : 극적 성격이 강하지만 일정한 줄거리는 없음. 현대 생
 활의 좌절과 억압된 폭력의 표출. 일상적 행동을 포함한 반복
 된 움직임이 많음. 인습을 초월하는 무대 설치
• 업적 : '무용극(Tanz theater)' 형식을 창출, 독일 표현주의를
 발전시켜 현대 무용사의 새로운 방향 제시
• 예술적 교류 : 무용 연출가 롤프 볼지코, 영화 감독 페데리코
 펠리니
• 주요 작품 : 「봄의 제전」(1975), 「카페 뮐러」(1978), 「콘탁호프」
 (1978), 「왈츠」(1982), 「넬켄」(1982), 「빅터」(1986)

트왈라 타프(Tharp, Twyla)

1942. 미국 포틀랜드 출생

1963~1965. 폴 테일러 무용단 단원

1965. 첫 발표회. 독자적 무용단 창단

1973. 조프리 발레단 객원 안무

1976. 아메리칸 발레단 객원 안무

1980. 브로드웨이 작품 안무

현재. 트왈라 타프 무용단 감독

- 교육 배경 : 비올라, 곡예, 발레, 탭 댄스, 드럼, 집시 무용. 버나드 대학 예술사 전공. 스웨조프, 마톡스, 그레이엄, 니콜라이, 커닝햄, 테일러에게 배움
- 특징 : 유쾌하고 장난스럽고 도발적인 분위기. 모든 범주의 음악 사용. 던져 버리거나 미끄러지는 듯한 움직임. 동시대의 포스트 모던 예술가들에게 영향을 받았지만 전통적 극장 춤에서 벗어나지 않은 독자적인 노선을 택함
- 업적 : 발레, 뮤지컬, 영화, TV를 위한 안무로 현대 무용의 활로 개척
- 주요 작품 :「재동작」(1966),「푸가」(1970),「여덟 편의 젤리」(1971),「2인승 마차」(1973),「브람스/헨델」(1984),「나쁜 냄새들」(1982)

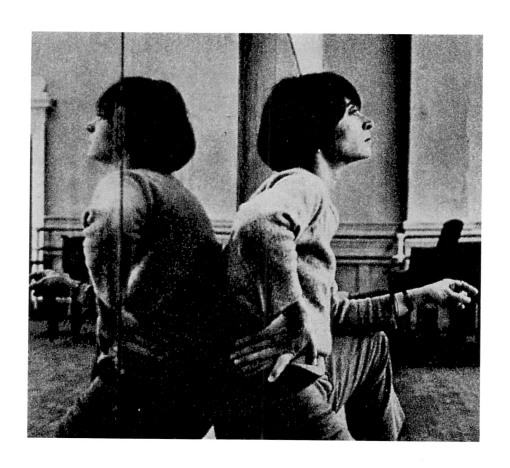

트윌라 타프 다재 다능한 타프는 눈을 반쯤 가리는 단발머리를 휘날리며 재즈와 발레 그리고 탭 댄스를 혼합한 매력적인 춤을 추었고 미국의 젊은 여성들 사이에 단발머리 패션 붐을 일으켰다.

메러디스 몽크(Monk, Meredith)

1943. 페루 리마 출생
1963. 저드슨 그룹의 제2세대로 참여
1968. 혼합 매체 무용단 '집' 창단
1969. 구겐하임에서 「쥬스」 공연
1970. 휘트니 박물관에서 음악 콘서트 개최

• 교육 배경 : 음악(노래, 음악 이론, 작곡), 리듬 체조, 발레, 이
 스라엘 민속 무용, 사라 로렌스 대학에서 주디스 던과 베시 쇤
 베르그에게 배움
• 특징 : 무용가로서 뿐만 아니라 작곡가, 영화 제작자로서 공연
 제작. 여러 매체의 활용. 은유와 민속적인 형식을 사용한 퍼포
 먼스
• 예술적 교류 : 음악가 돈 프레스톤, 행위 예술가 핑총
• 주요 작품 : 「쥬스」(1969), 「배」(1971), 「어린 소녀의 교육」
 (1971), 「채석장」(1976), 「견본 시절」(1981), 「게임」(1983) 외 많
 은 음악 앨범이 있음

메러디스 몽크 몽크는 다매체를 사용하여 같은 포스트 모던 댄스 계열의 무용가와는
또 다른 현대 무용의 방향을 제시하였다.(옆면)

Dance Horizons, 1949.

Midol, Nancy, *Theories et Pratiques de la Dance Modern*, Paris, Amphora, 1984.

Pollack, Barbara ed., *Doris Humphrey The Art of Making Dacnes*, London, Dance Books Ltd., 1958.

Rosin, Elinor, *The Dance Makers*, New York, Walker and Company, Press, 1982.

Steinman, Louise, *The Knowing Body*, Boston, Shambhala Publications, Inc., 1986.

빛깔있는 책들 203-25

현대 무용 감상법

글 / 남정호
발행인 / 김남석
발행처 / 주식회사 대원사

편집이사 / 김정옥
전 무 / 정만성
영업부장 / 이현석

첫판 1쇄 —1995년 9월 15일 발행
재판 1쇄 —2011년 1월 15일 발행

주식회사 대원사
우편번호/140-901
서울 용산구 후암동 358-17
전화번호/(02) 757-6717~9
팩시밀리/(02) 775-8043
등록번호/제 3-191호
http://www.daewonsa.co.kr

책값/8500원

Daewonsa Publishing Co., Ltd.
Printed in Korea(1991)

ISBN 89-369-0172-9 00600

빛깔있는 책들